朵云真赏苑·名画抉微

黄宾虹山水

本社 编

上海书画出版社

前言

黄宾虹（1865—1955），原籍安徽省歙县，生于浙江金华，成长于歙县潭渡村，初名懋质，字朴存，号宾虹，别署予向。近现代画家，擅画山水，为山水画一代宗师。他精研传统与注重写生并重。早年受"新安画派"影响，以干笔淡墨、疏淡清逸为特色，为"白宾虹"时期；八十岁后以黑密厚重、黑里透亮为特色，为"黑宾虹"时期。自1928年起，徽皖、桂粤、巴蜀等地的几次出游写生都对他的创作产生过很大影响，他受自然山水的启发，而创作发生变化。

他的作品重视章法上的虚实、繁简、疏密的统一，用笔如作篆籀，洗练凝重，遒劲有力，在行笔谨严处，有纵横奇峭之趣。晚年形成了人们所熟悉的"黑、密、厚、重"的画风。所画作品，兴会淋漓、浑厚华滋，喜以积墨、泼墨、破墨、宿墨互用，使山川层层深厚，气势磅礴。

黄宾虹认为画在意不在貌，主张追求"内美"。这种内美的追求依赖他的书法修养。可以说书法是其笔墨和画法的"源头活水"。黄宾虹对书法之于文人写意绘画意义的强调和实践探索，几乎伴随其一生。五笔七墨，是他实践的成果。可以说，黄宾虹的绘画是建立在书法基础之上的楼阁，书法线条是他绘画所达到高度的关键，而他所强调的内美，渗透于线条和笔墨中。山水画透过这些工具因素而切近理体。这也是山水画在黄宾虹手中上升到一种至高境界的关键。

我们这里选取黄宾虹有代表性的作品，并作局部的放大，以使读者在学习他整幅作品全貌的同时，又能对他用笔用墨的细节加以研习。希望这样的作法能够对读者学习黄宾虹有所帮助。

目　录

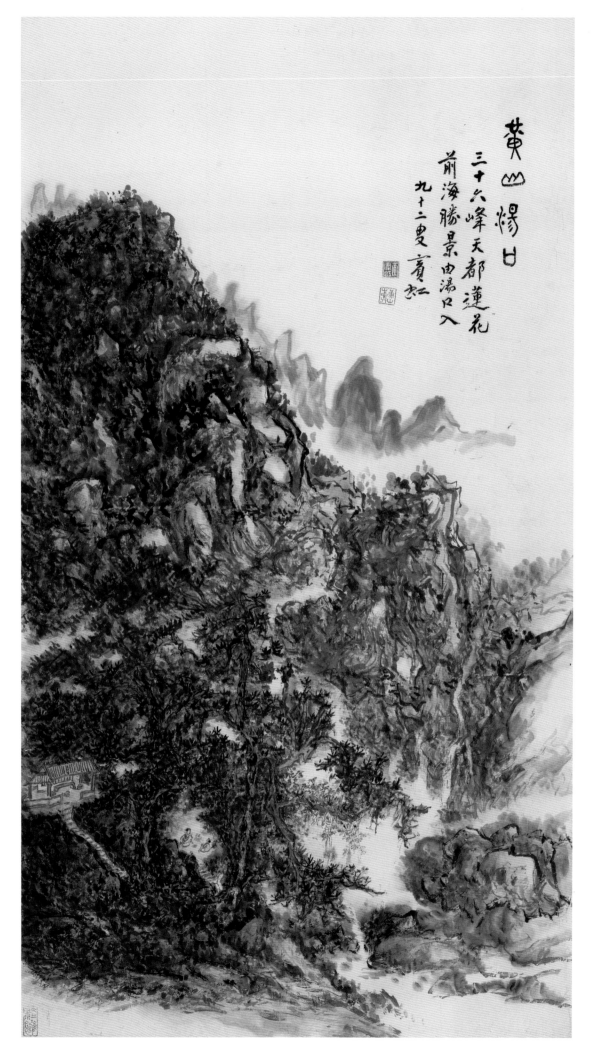

黄山汤口

　　黄宾虹成长于安徽徽州，对新安派山水情有独钟，早年学习李流芳、程邃、弘仁等，中后期则上溯元画学吴镇，黑密厚重，画风发生转变。黄山是他家乡的风景，画家在生命的最后岁月，画这样的题材，自然别有感触。

　　欣赏黄宾虹的山水，需透过笔墨营构的山石草木的外境，而深入到这些山石草木的更内层，体验作者于浓淡枯湿的笔墨中所包涵的内在意蕴。由外相向内蕴的拓展，是黄宾虹对山水画的最大贡献。

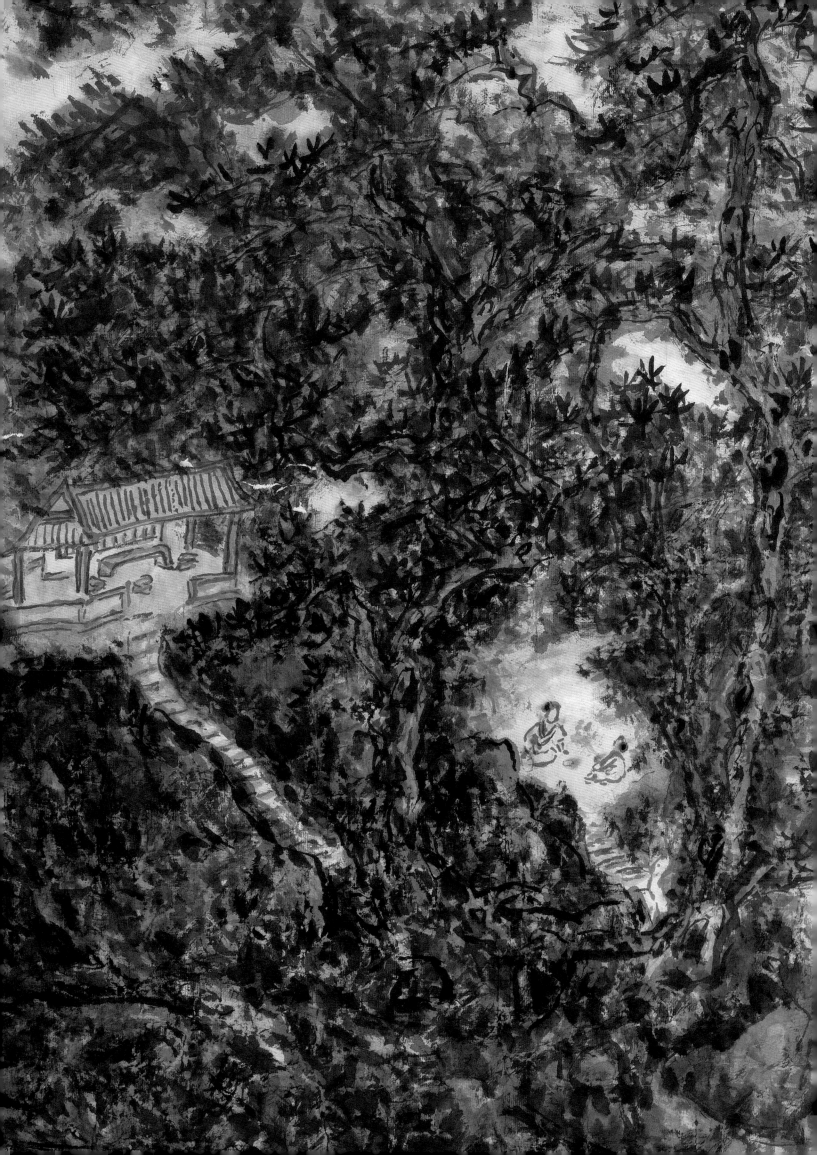

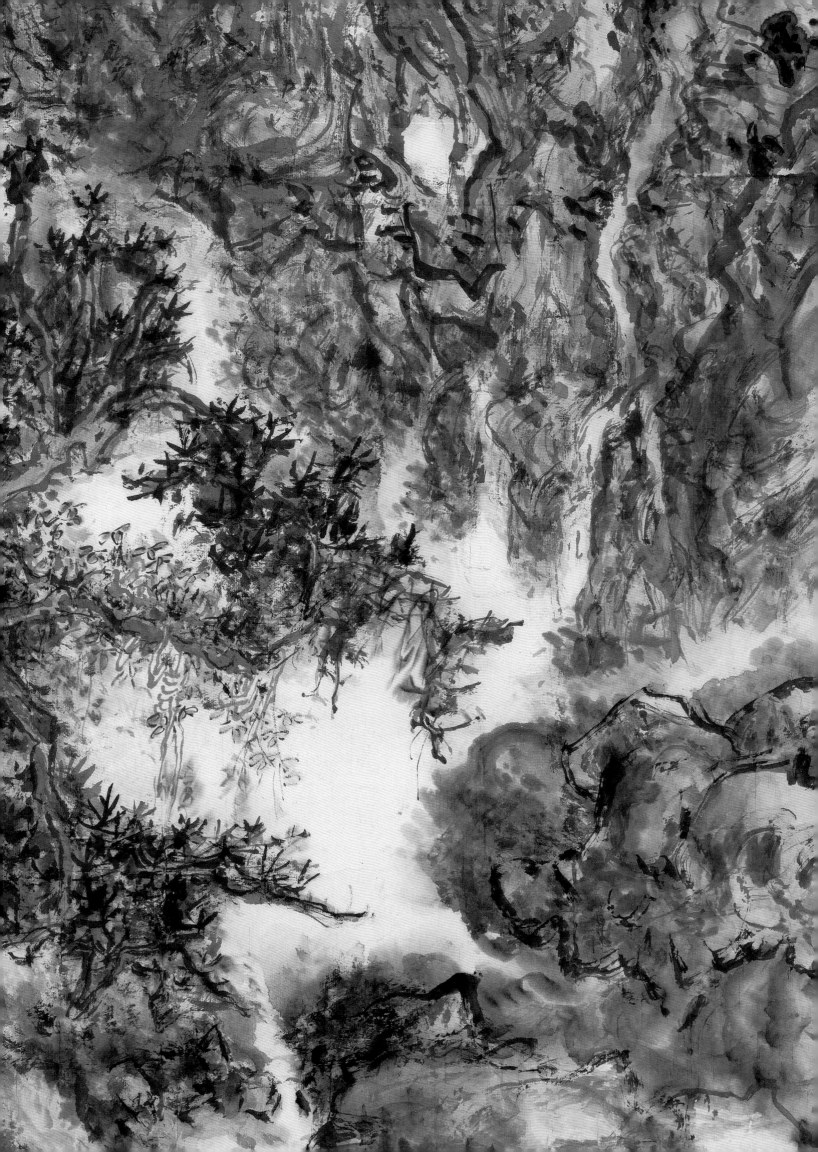

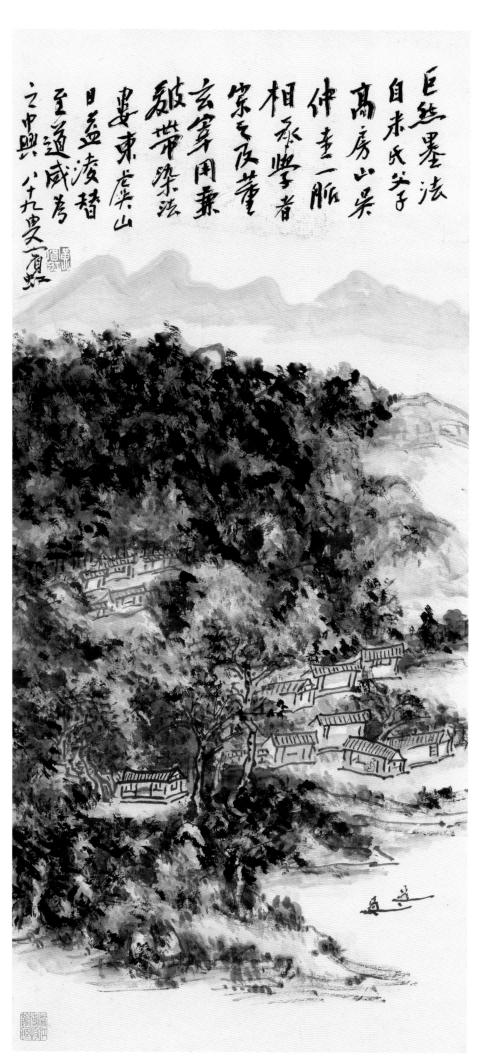

巨然墨法
自来氏父子
高房山吴
仲圭一脉
相承学者
宗之及董
玄宰用兼
被带染水法
要束虞山
日益凌替
至道咸考
之中兴八十九叟宾虹

渔乡双艇

画家不拘于一景一色的描摹，而是依赖自身对笔墨的掌控，随机赋形，层层晕染，最后整体调整，使画面饱满坚厚。

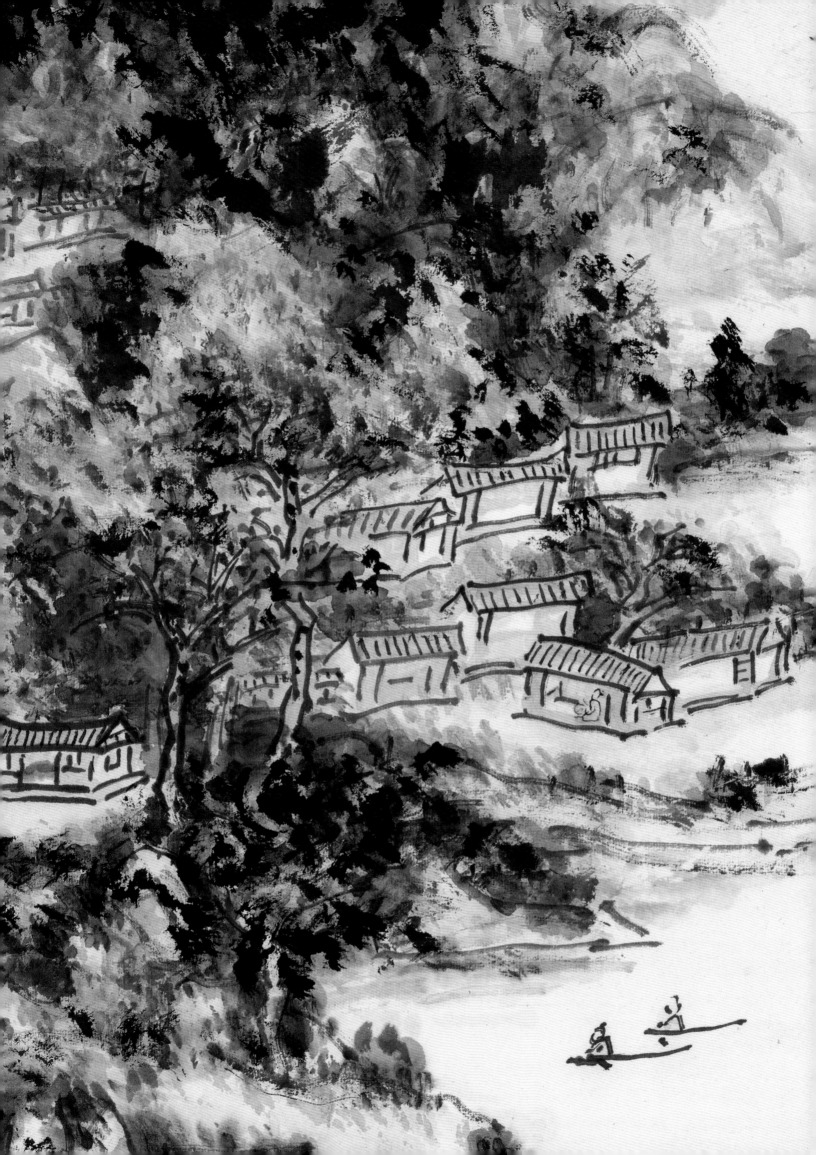

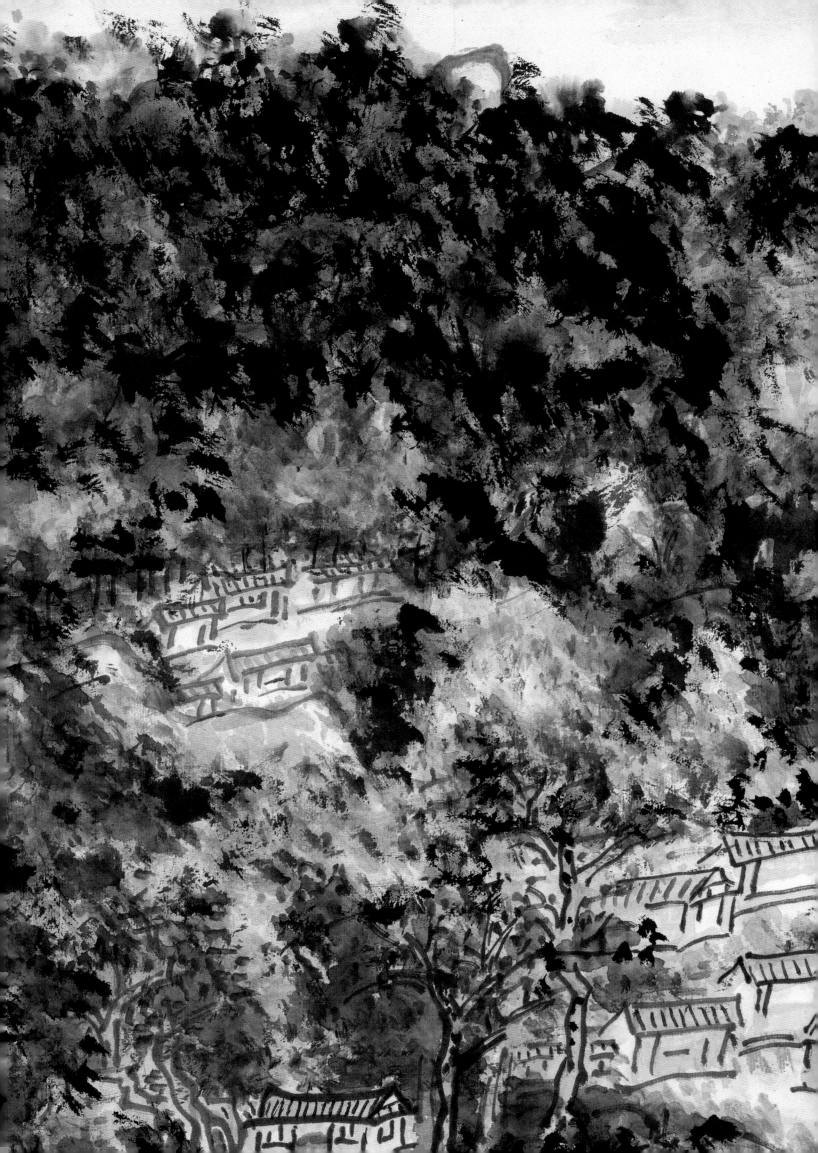

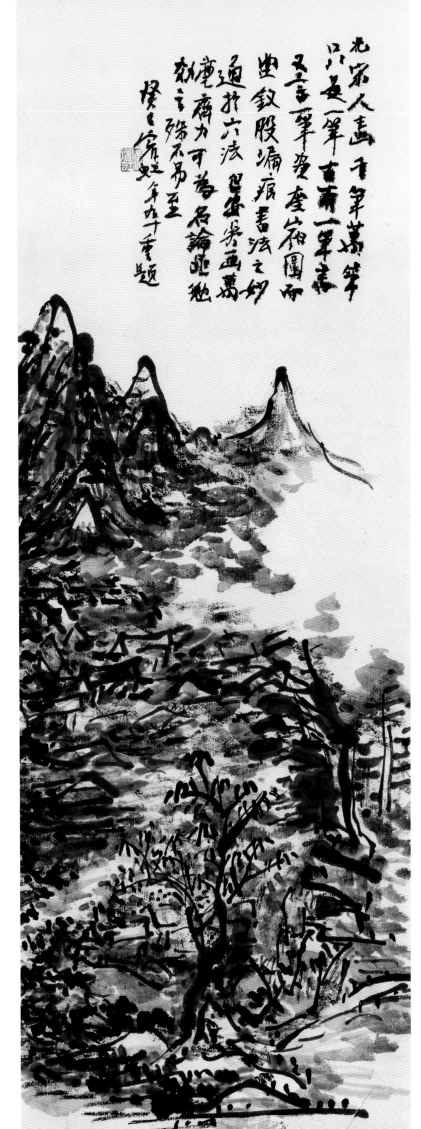

北宋人畫千筆萬筆
以至一筆直掃一筆虛
又言筆姿秀媚李伯圖而
坐釣股漏痕書法之妙
通於六法習畫要萬
毫齊力可為各論題勉
勖之殊不易至
癸巳賓虹年九十章題

山水图

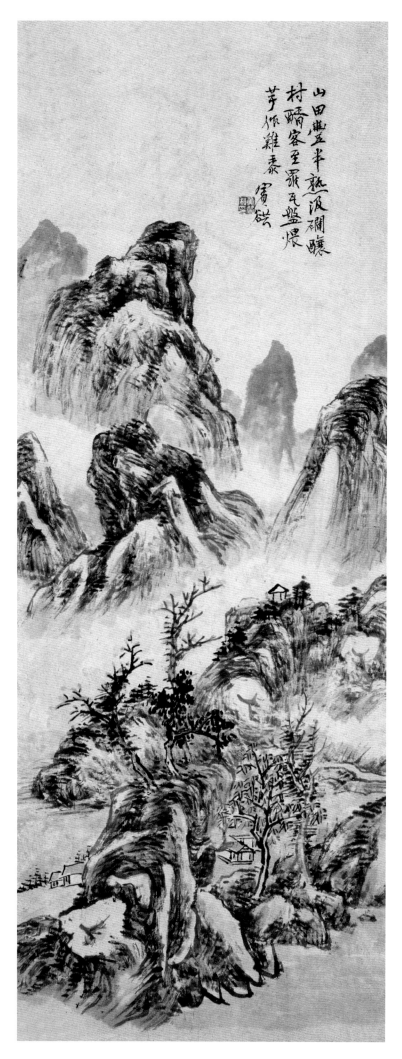

山田豐豆半熟波瀾釀
村醪客至罷瓦盤煨
芋炊雞黍 賓虹

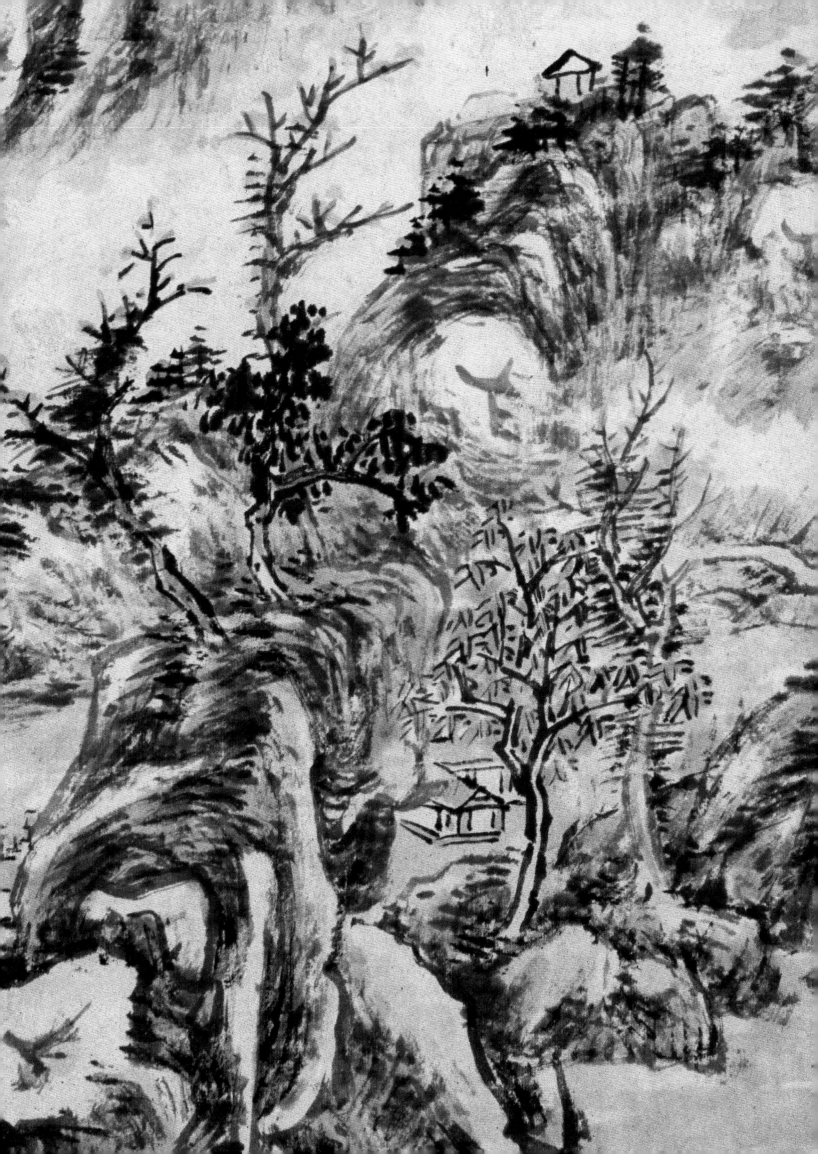

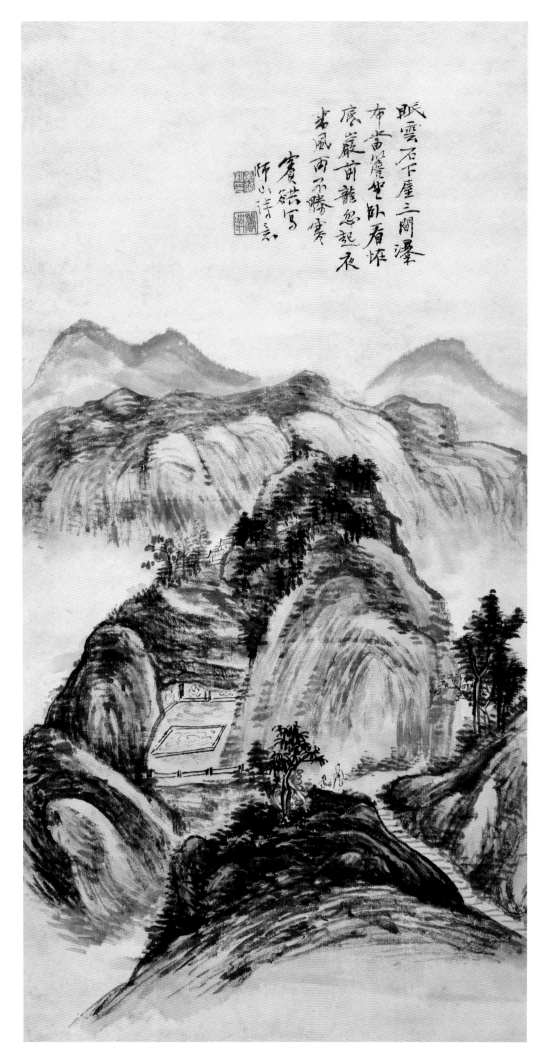

眠雲石下屋三間瀑
布當牕瀉坐臥看惟
底巖前龍忽起夜
来風雨不勝寒
賓虹寫 師山詩意

师山诗意图

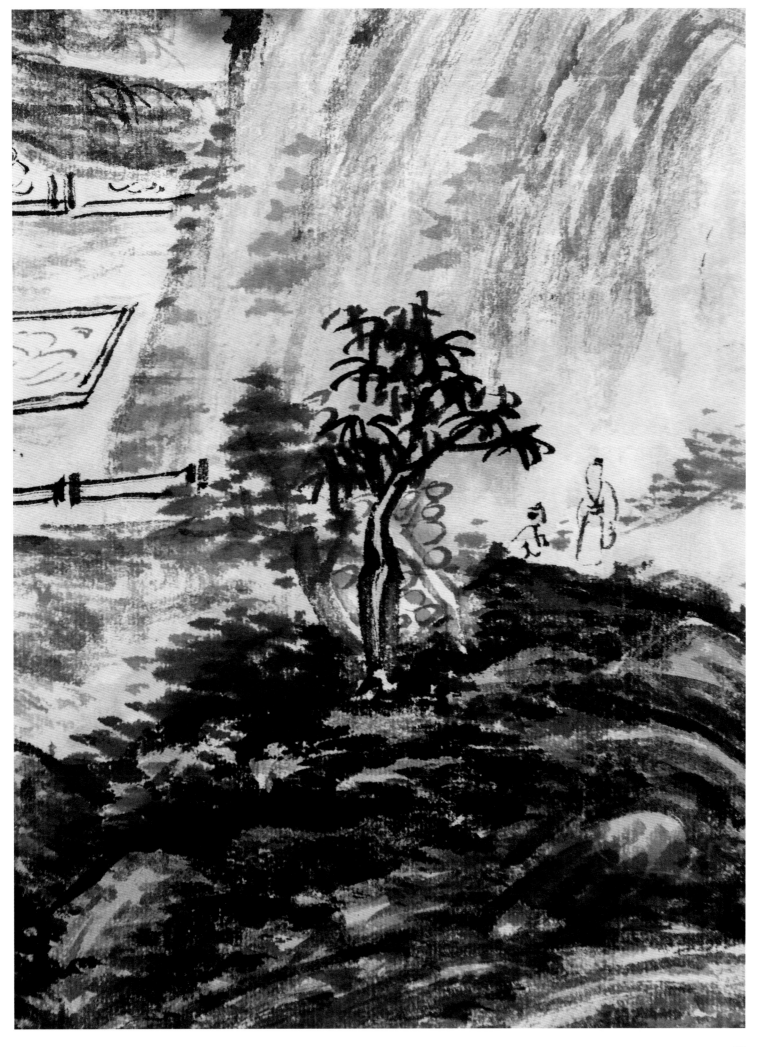

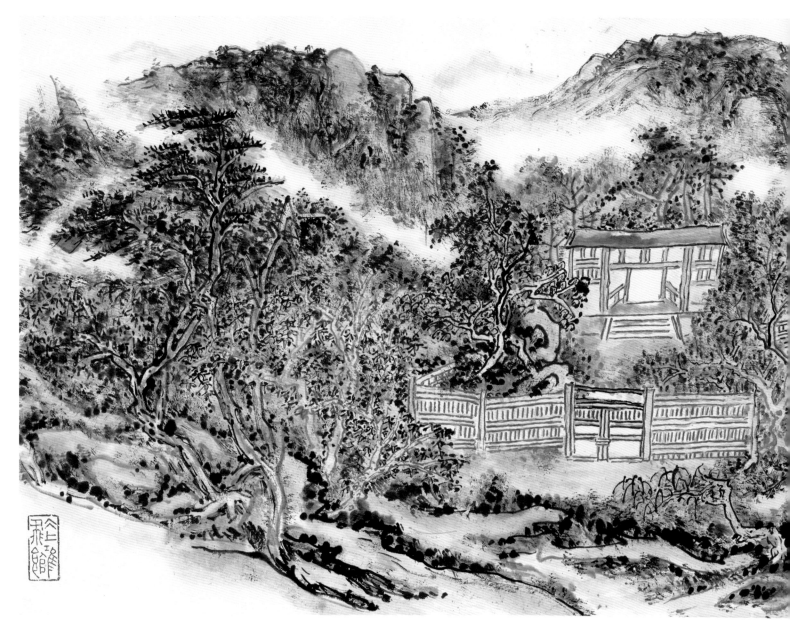

山居图

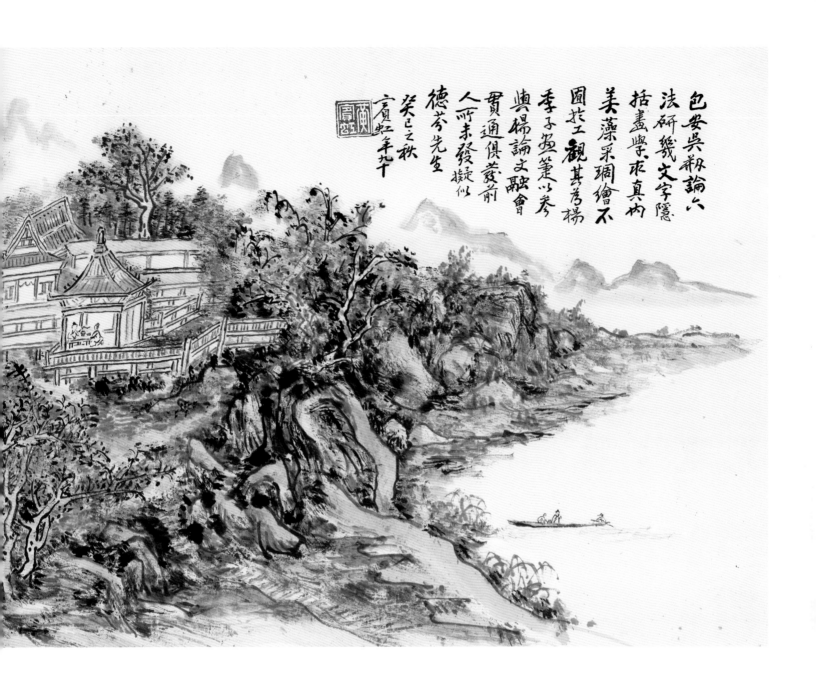

包安吳蒹論六
法研幾文字隱
括畫學求真內
美藻采調繪不
圓於工觀其芳揚
季子與筆以參
興揚論文融會
貫通俱發前
人所未發擬似
德芳先生
癸巳之秋
賓虹年九十

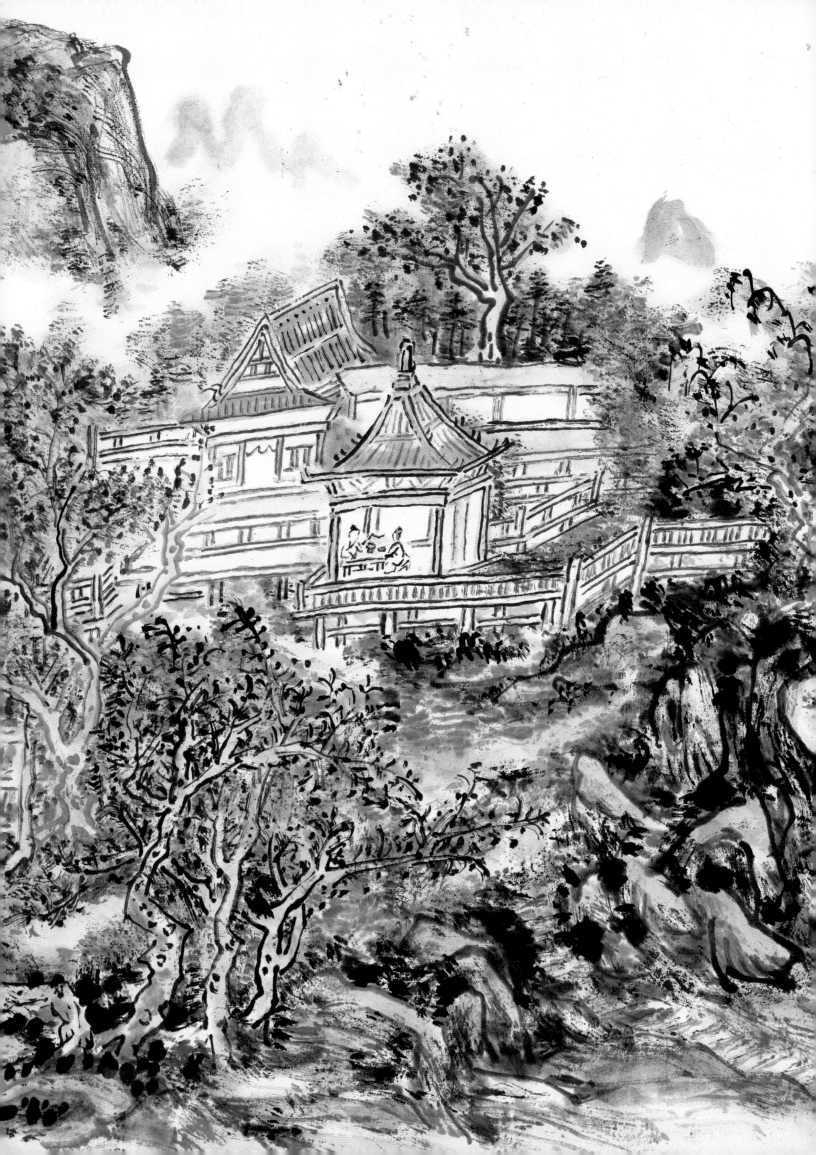

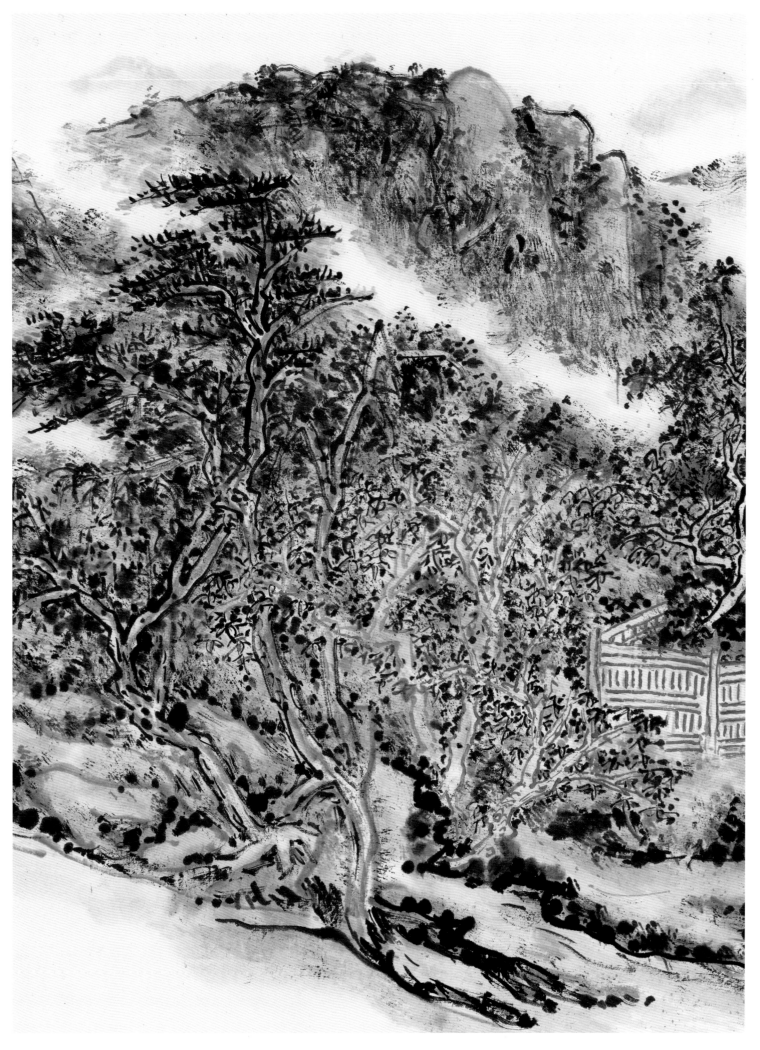

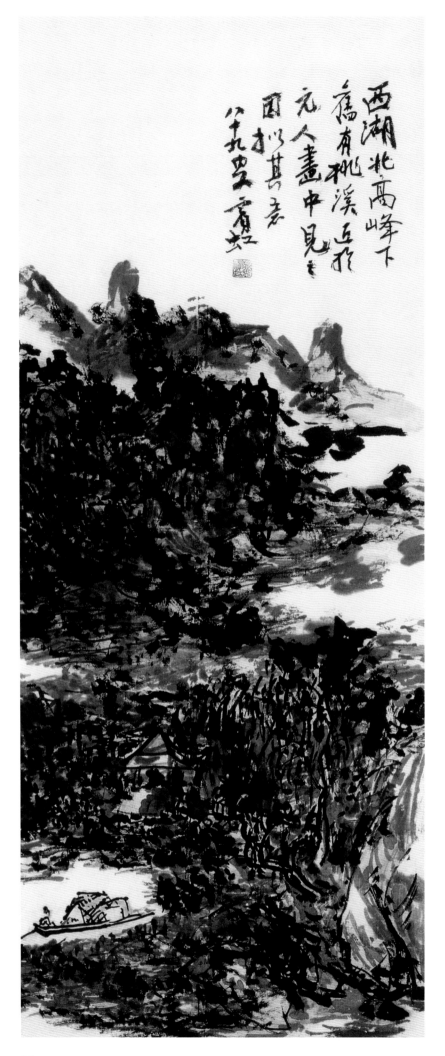

西湖北兩峰下
舊有桃溪近為
元人畫中見之
圖以其意
八九翁賓虹

桃溪人家

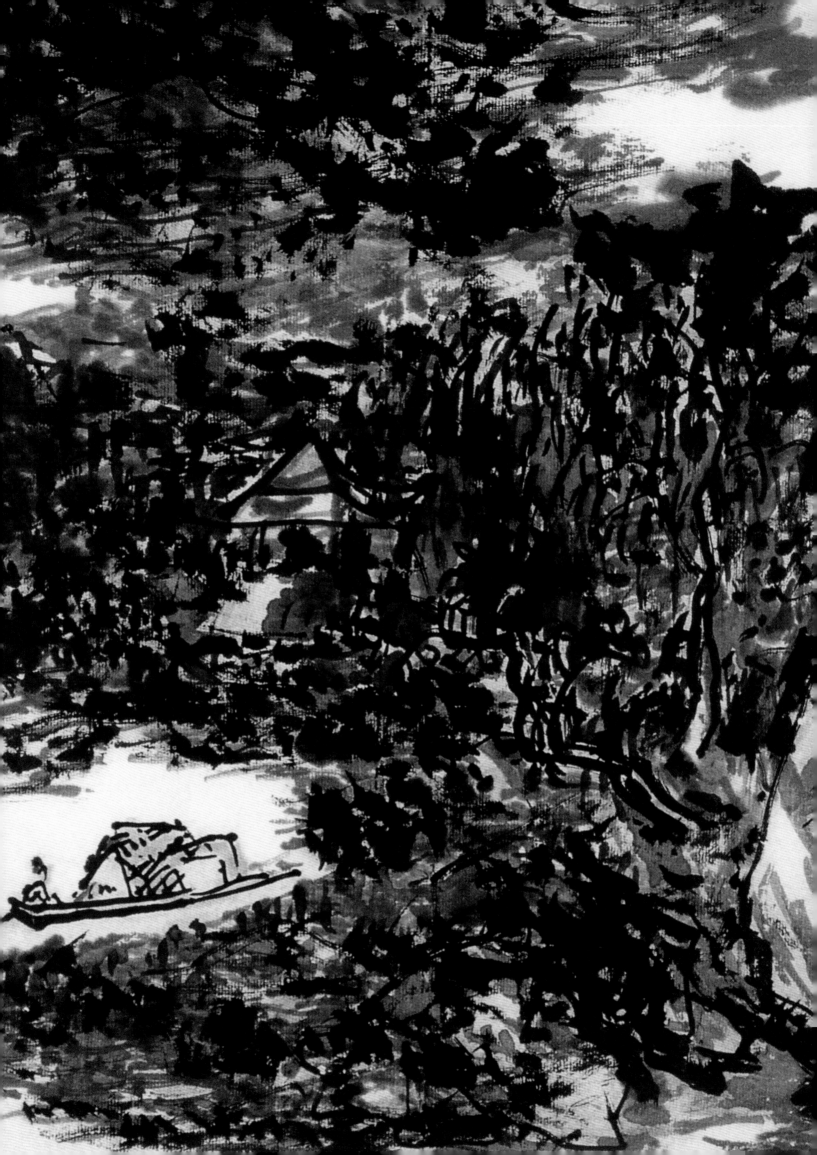

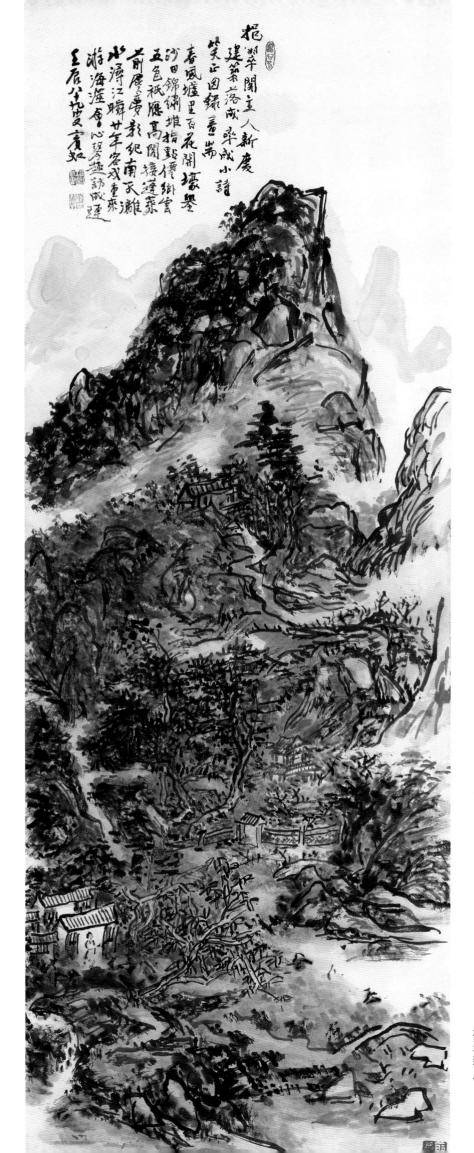

抱翠閣主人新廈
建築落成率成小詩
笑正因錄置端

春風墟里百花開墨墨
沙田錦繡堆指點優鄉雲
五色祗應高閣接蓮藜
尊前廳之夢影紹南天灘
水淨江瞬廿年客或重來
游海涯會心琴話訪成蓮
王辰八九翁賓虹

抱翠新居

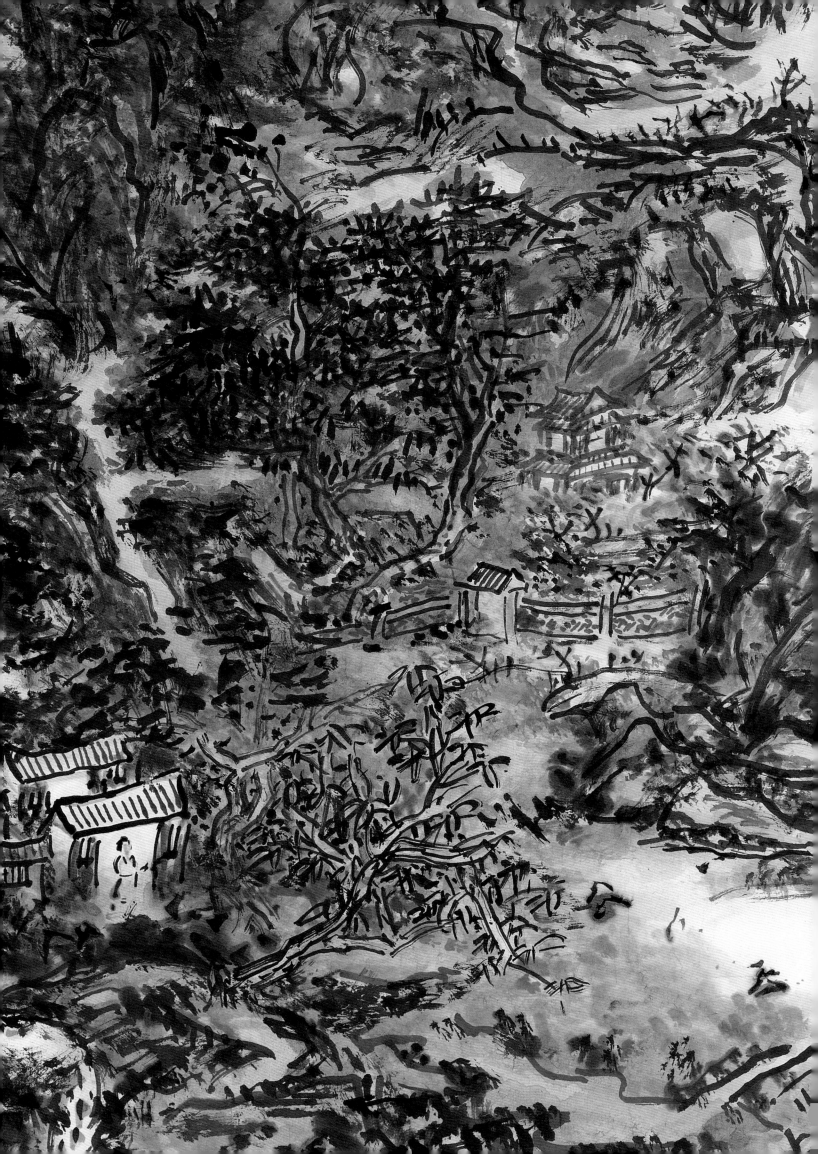

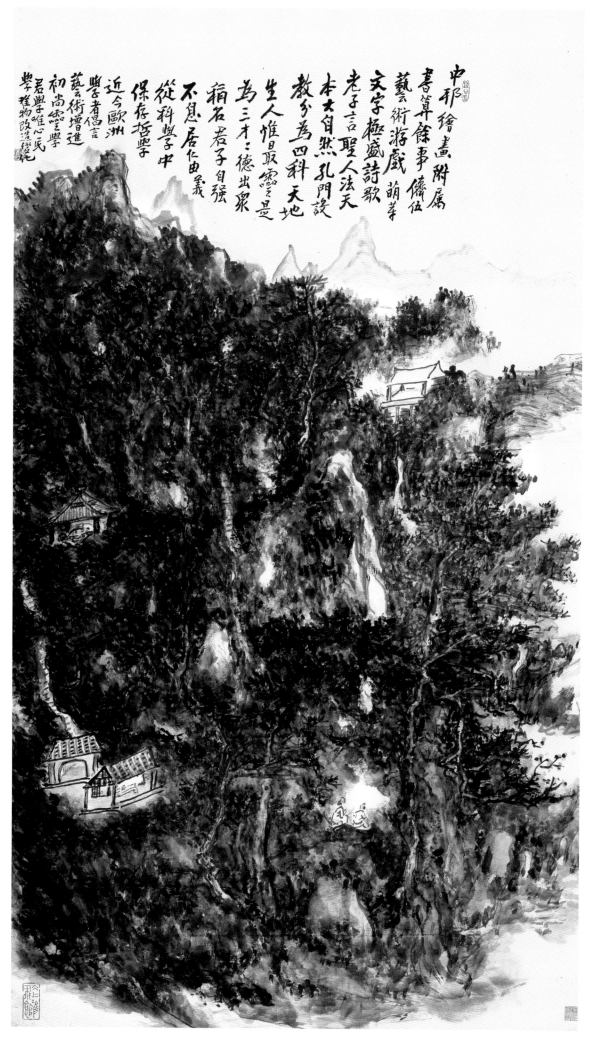

中邦繪畫附屬
書算等事儕伍
藝術游戲萌芽
文字極盛詩歌
老子言聖人法天
本太自然孔門設
教分為四科天地
生人惟最需之是
為三才：德出泉
稻君若子自強
不息居仁由義
保存哲學中
從科學中
藝術增進
學者倡言
近今歐洲
學雖唯心民
君學唯心民
學難物改進經統

山寺泉声

这是黑宾虹时期非常典型的作品，画家层层晕染，黑密厚重。于浓淡墨色中，产生草木华滋之感。作者直接以墨色写意蕴，而非以草木山石之外形而造境，这是黄宾虹山水与其他画家的最大不同。

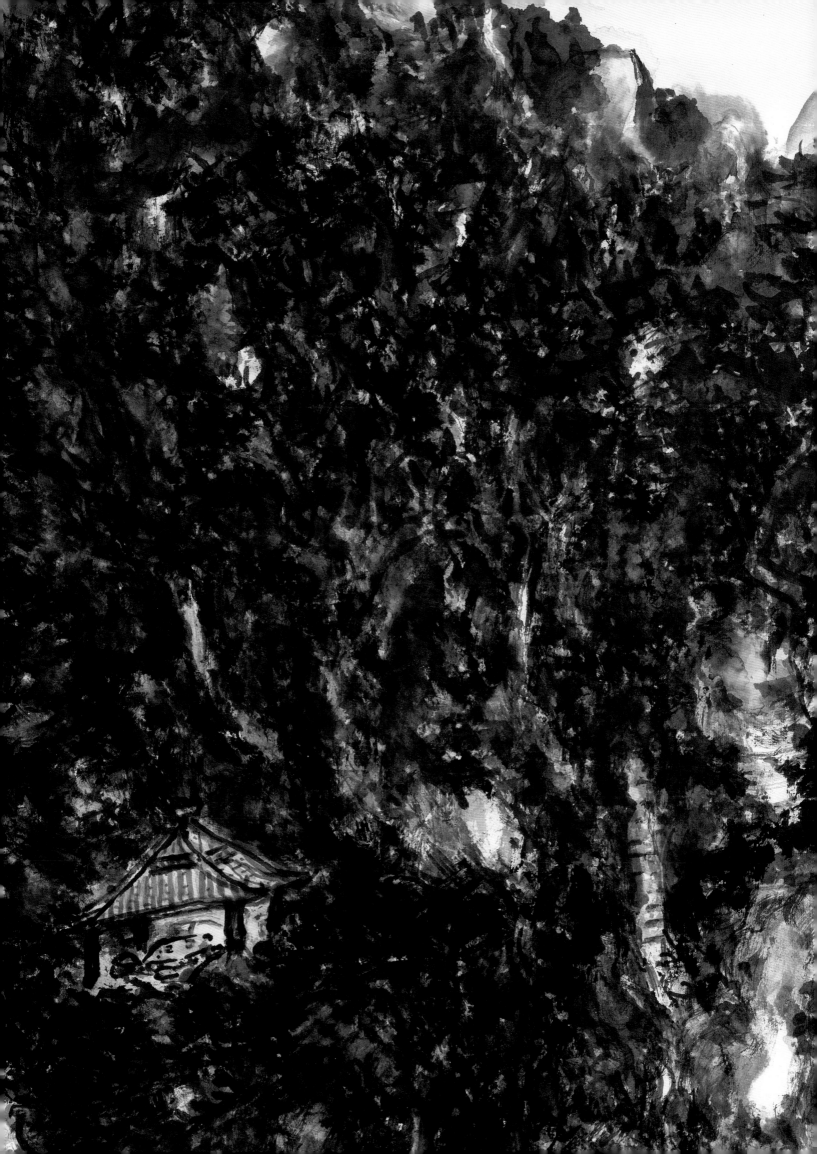

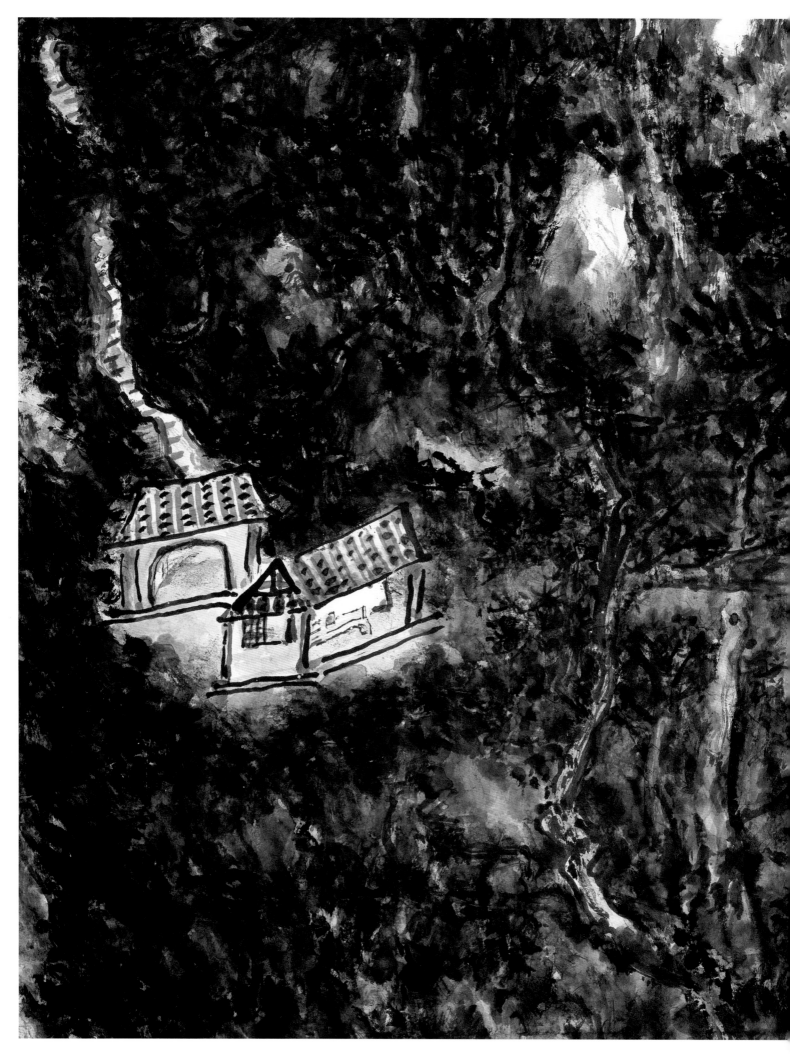

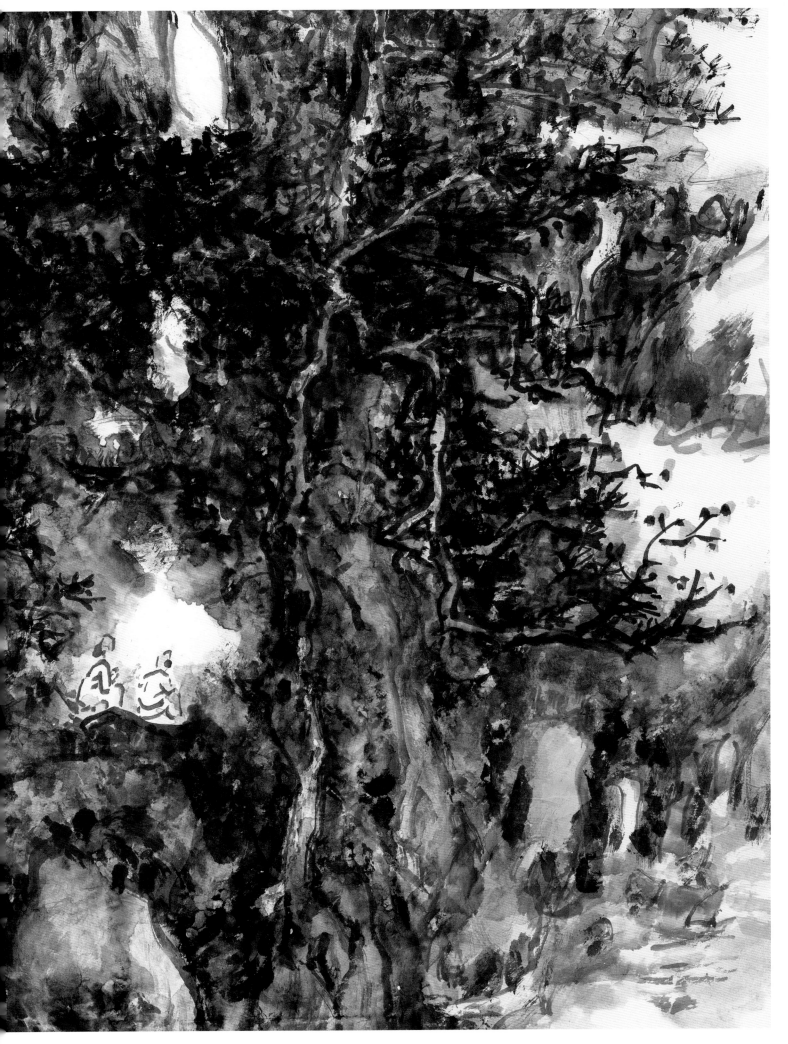

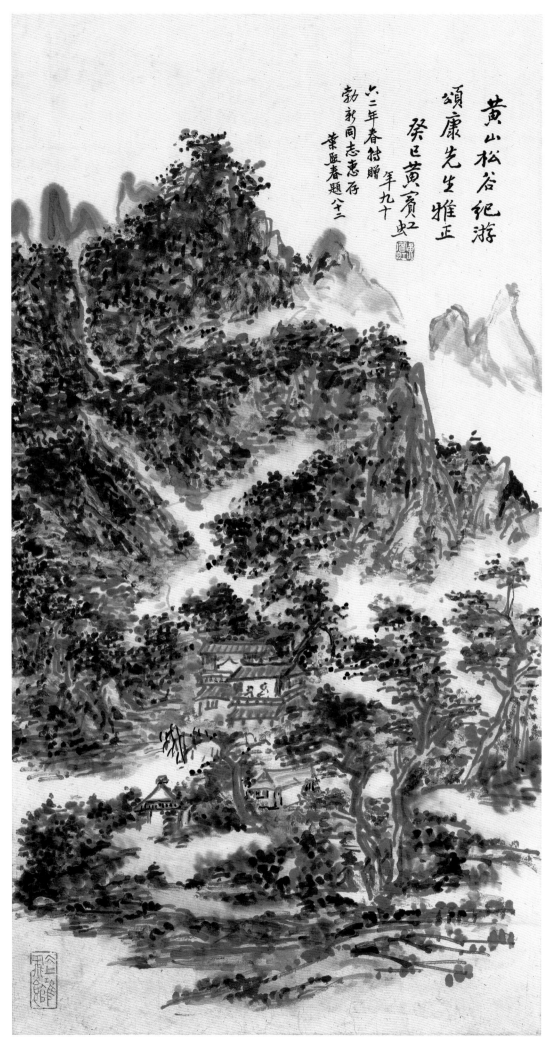

黄山松谷纪游

颂康先生雅正

癸巳黄宾虹年九十

六二年春持赠勃新同志惠存

叶区春题八二

黄山松谷

此作品有一种闲适随意的格调，淡墨的烘染，轻松清新，画面恬静安详。

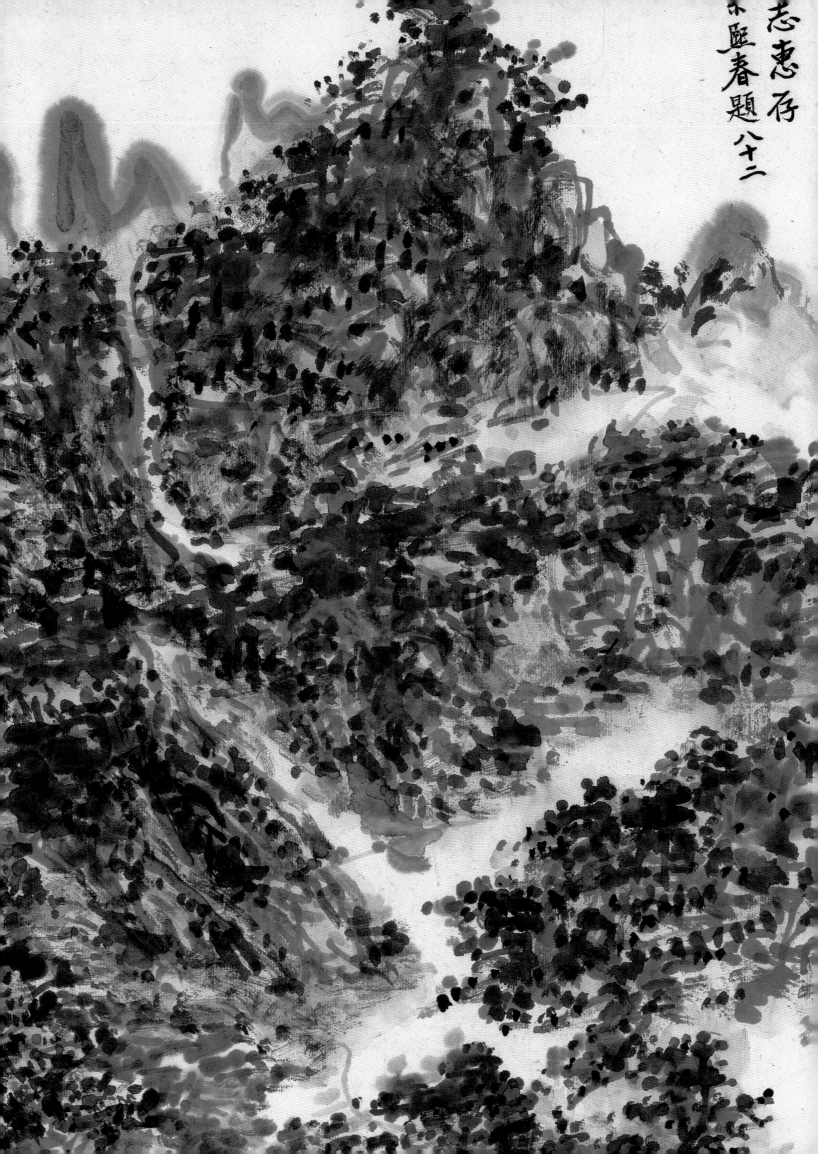

志惠存

林區春題 八十二

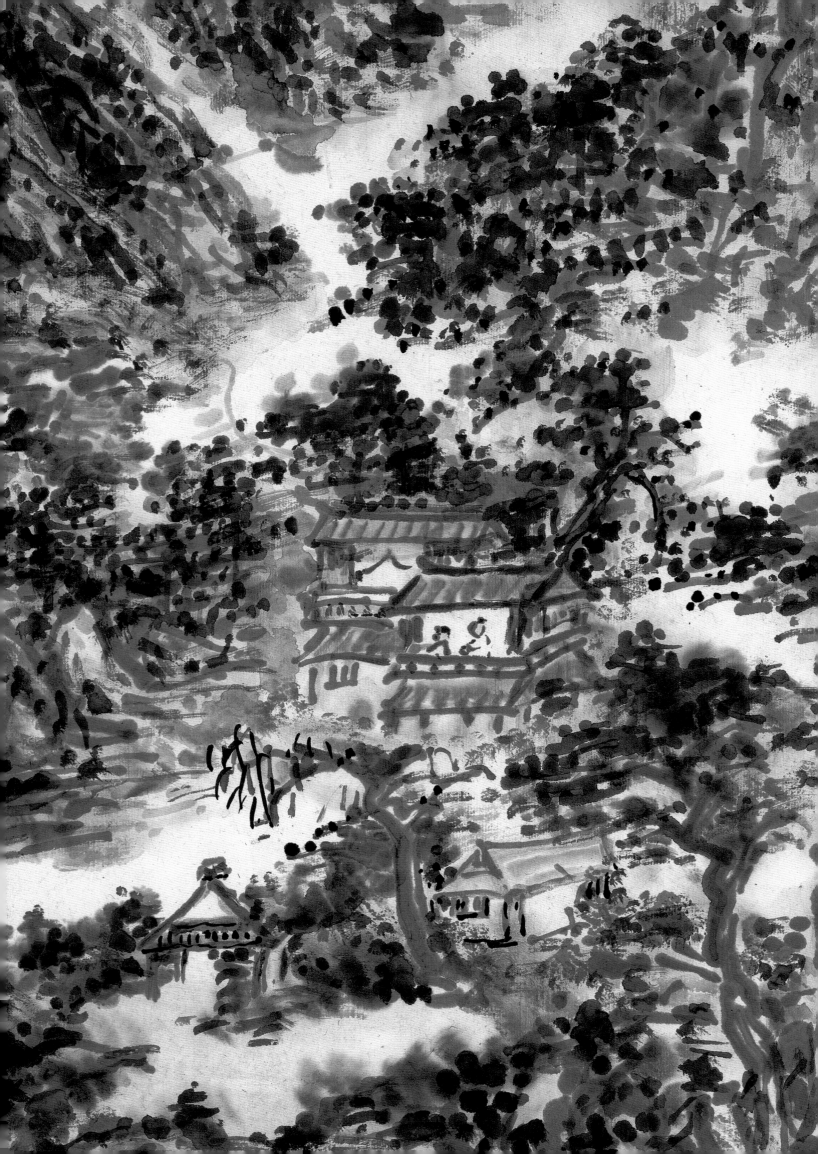

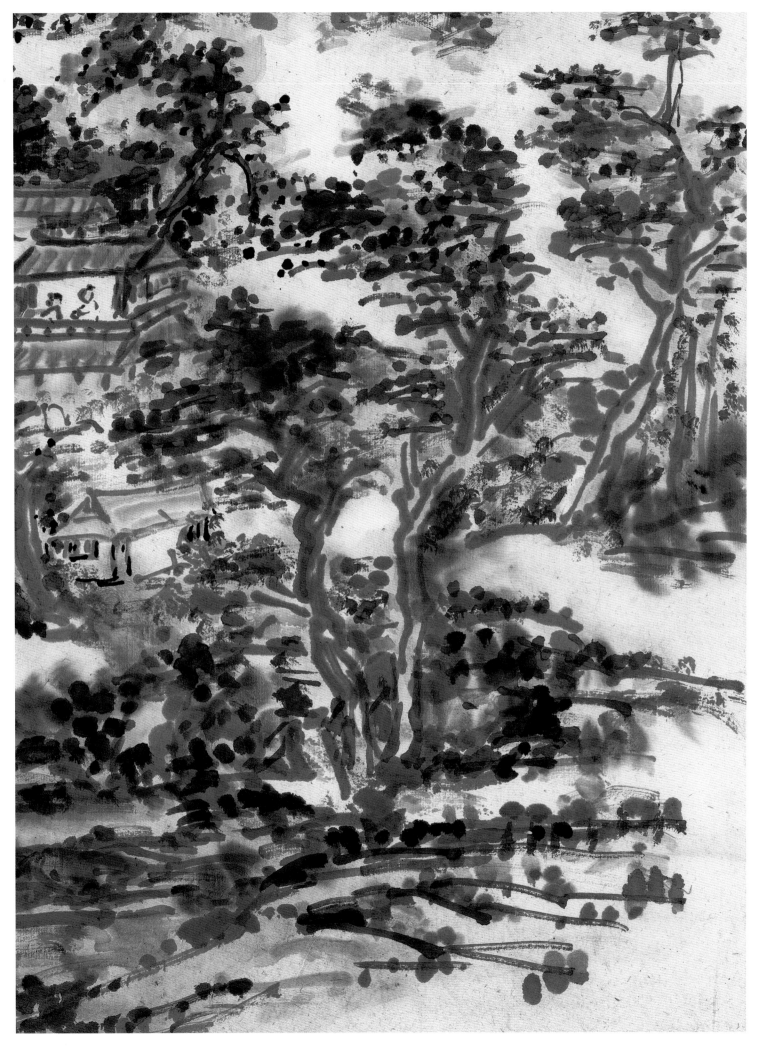

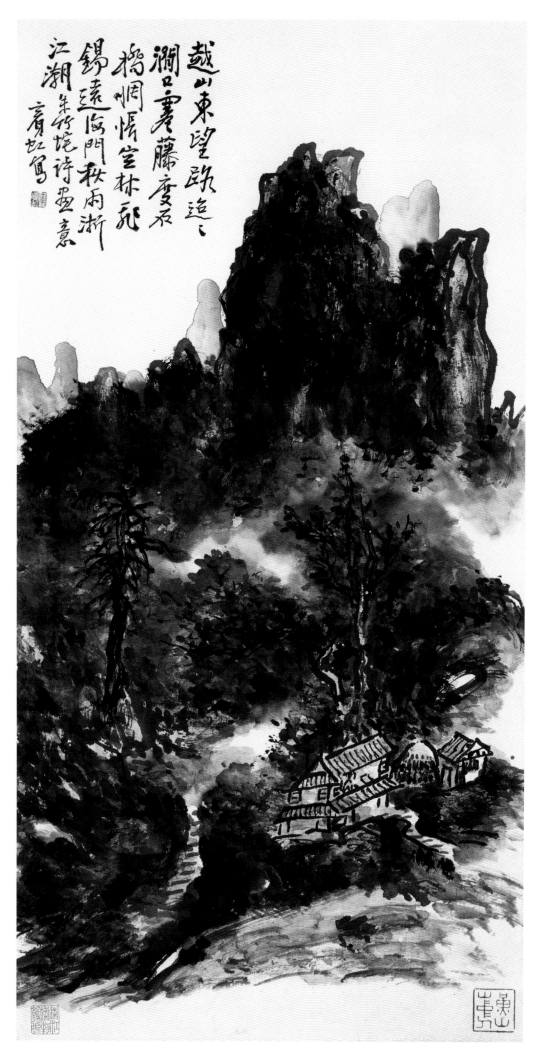

越山东望 跂迤迤
涧口蓬藤度庵
桥惆悟宫林死
锡远临门秋雨浙
江潮 年行侂诗画意
宾虹写

越山东望

　　远处青峰墨色凝重，于密密匝匝中，作者留了一些亮点，这些似是气眼，使整幅图并不产生沉闷感。

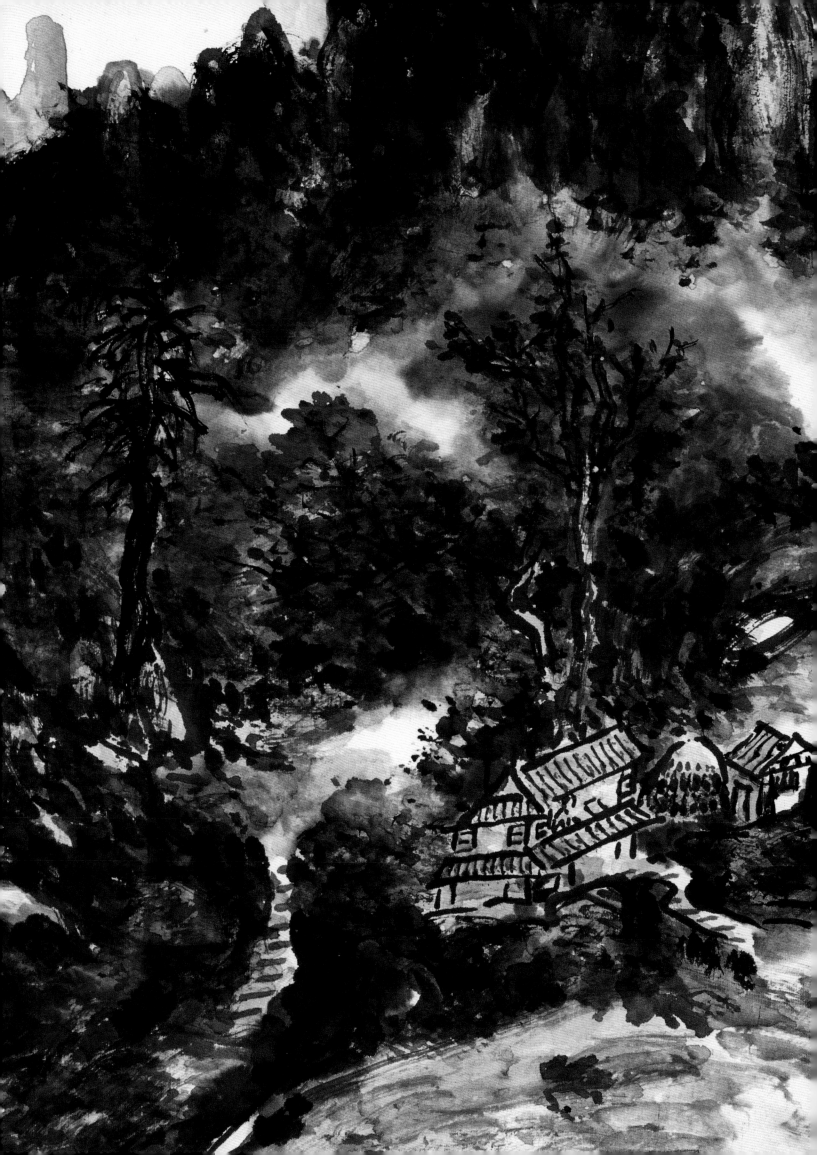

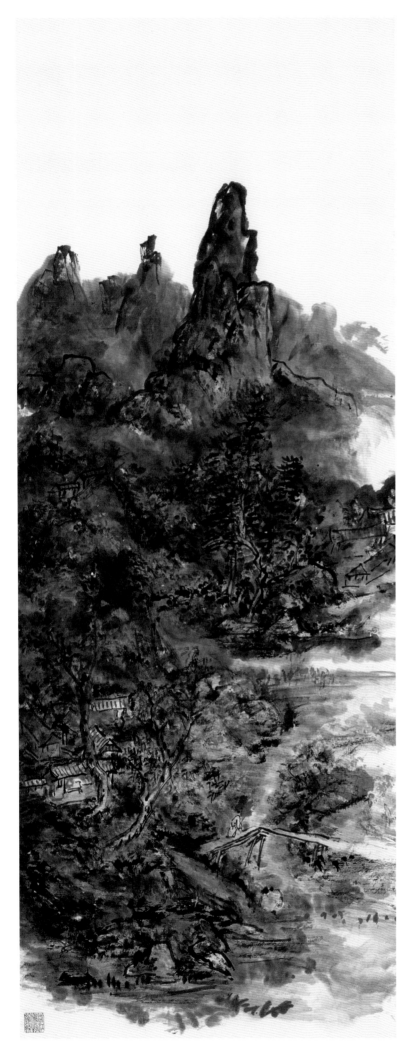

山居图

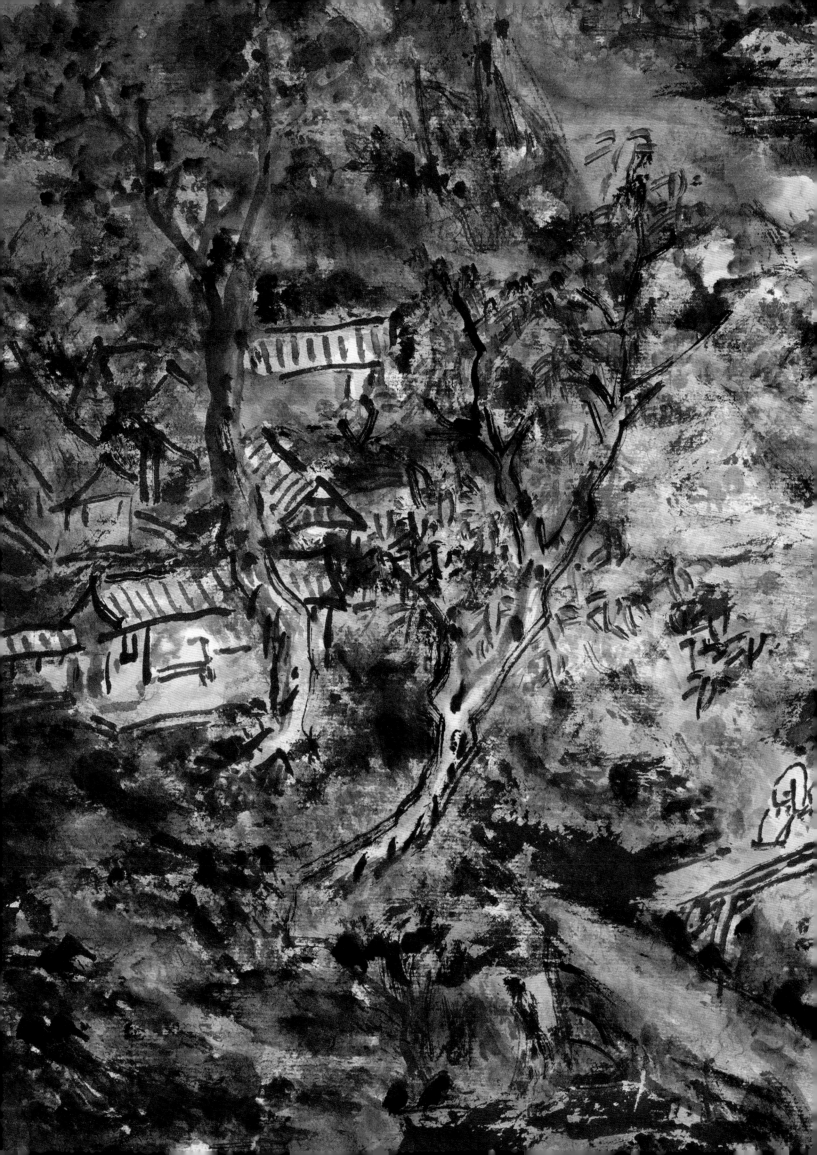

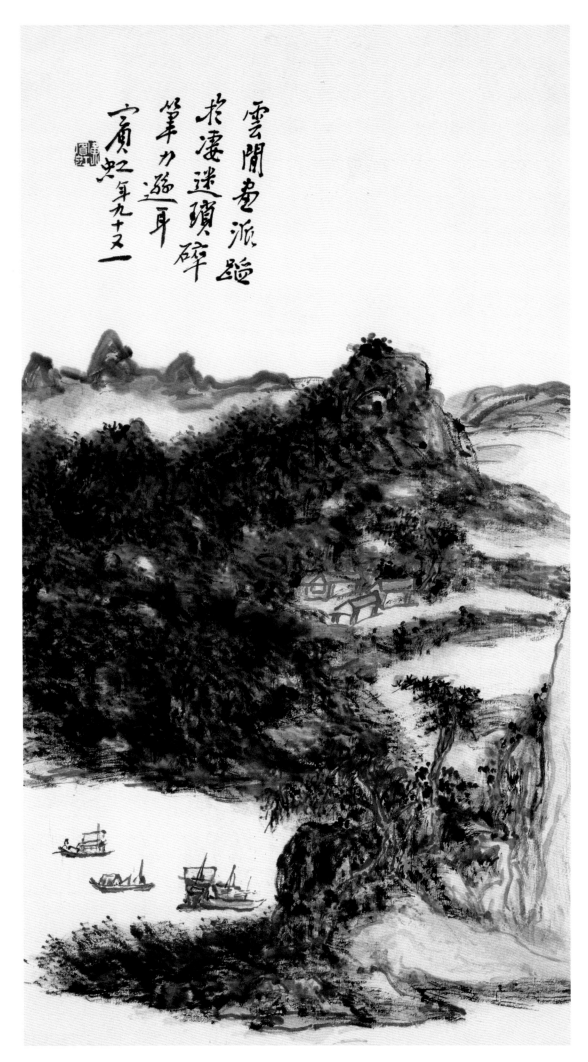

雲間畫派蹈於凄迷瑣碎筆力孱弱耳
賓虹年九十又一

鱼米之乡

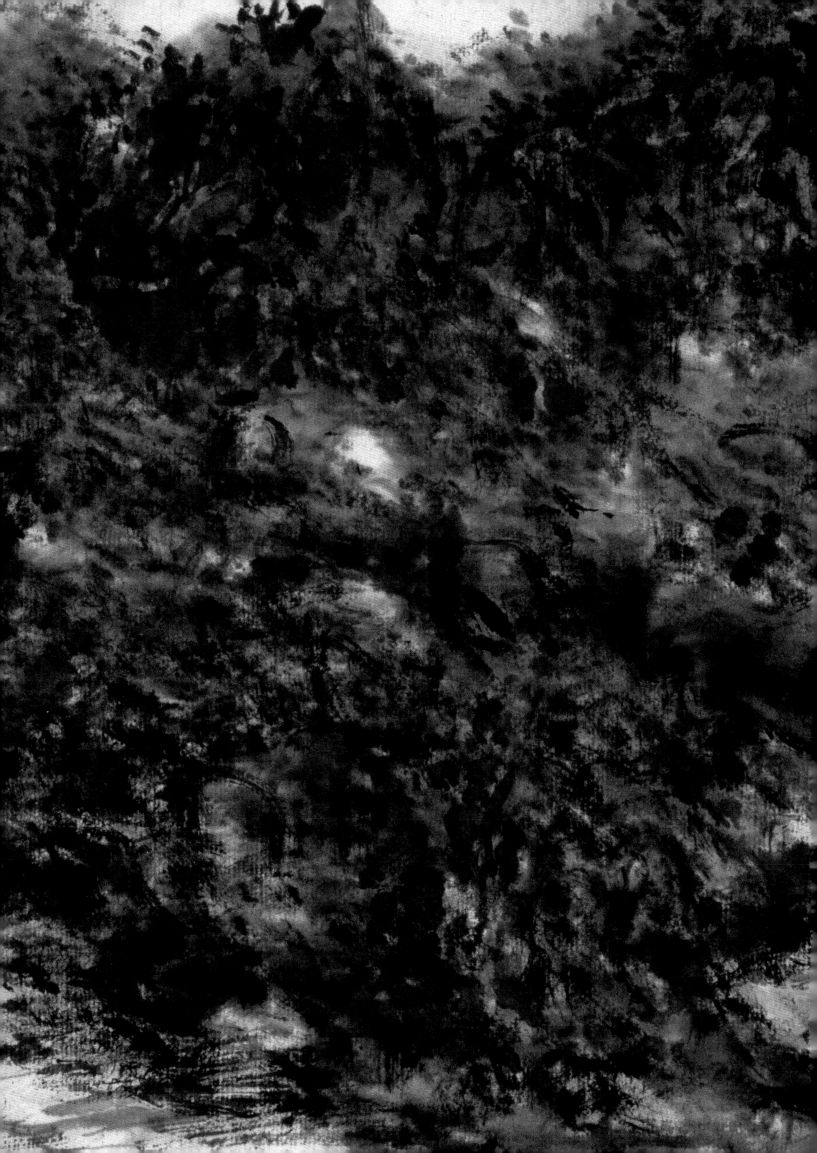

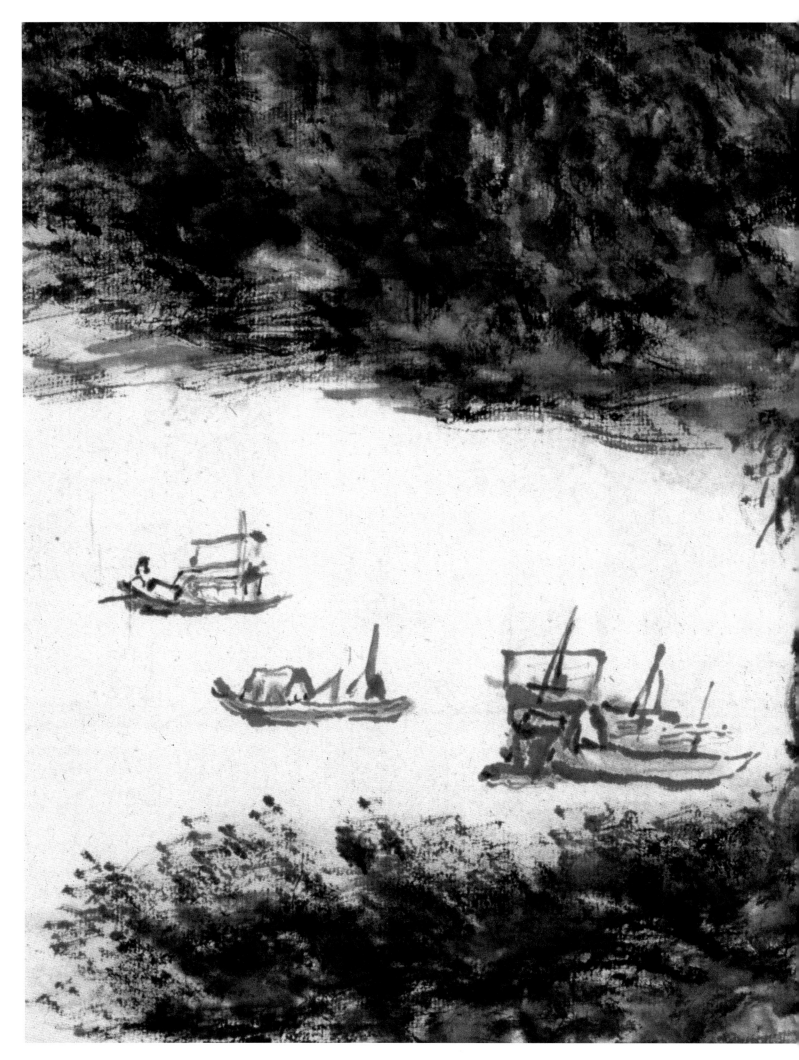

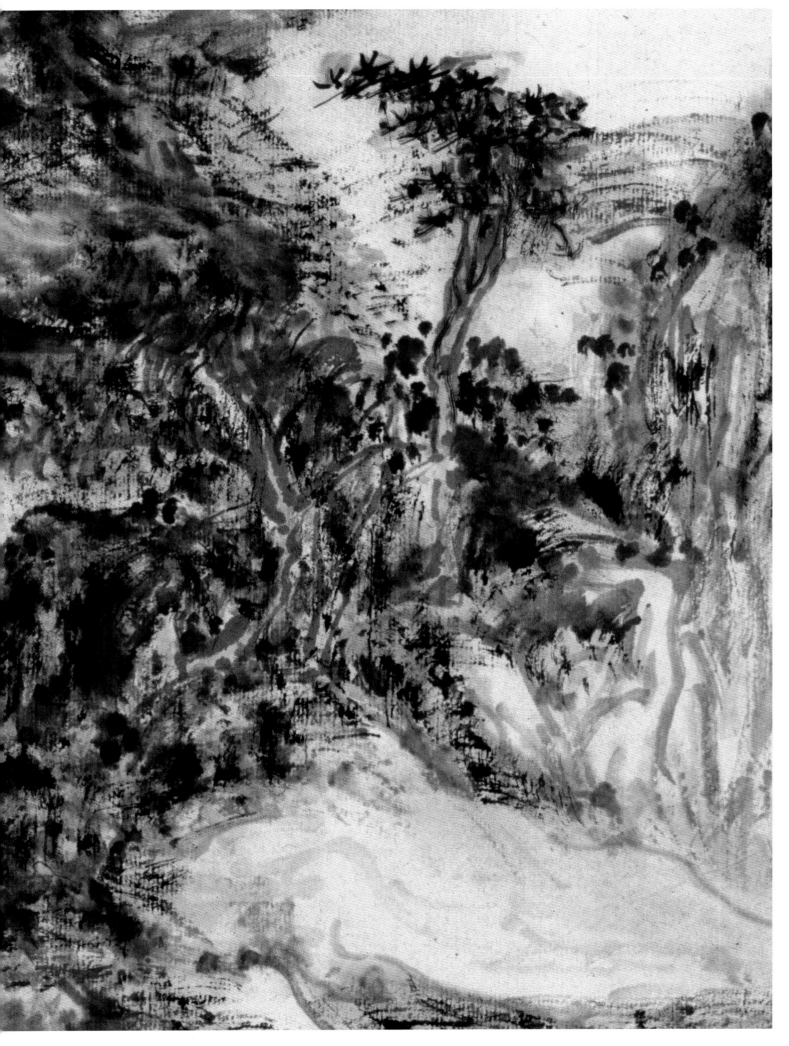

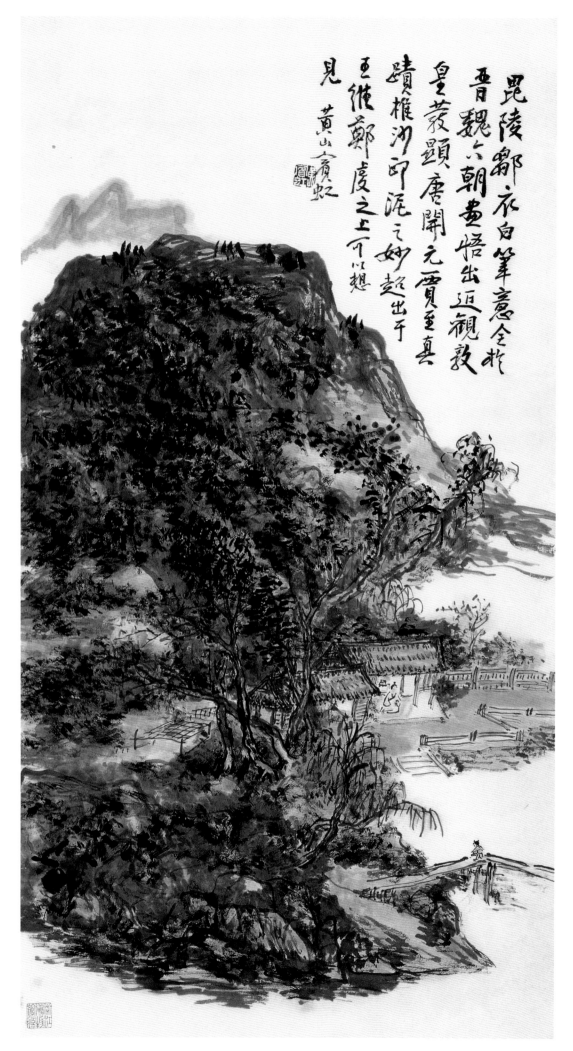

毘陵鄒衣白筆意全拈
晉魏六朝畫悟出近觀皴
皇菴顯唐開元賈重真
蹟榷沙印泥之妙超出于
壺維鄭虔之上可以想
見 黃山貴虹

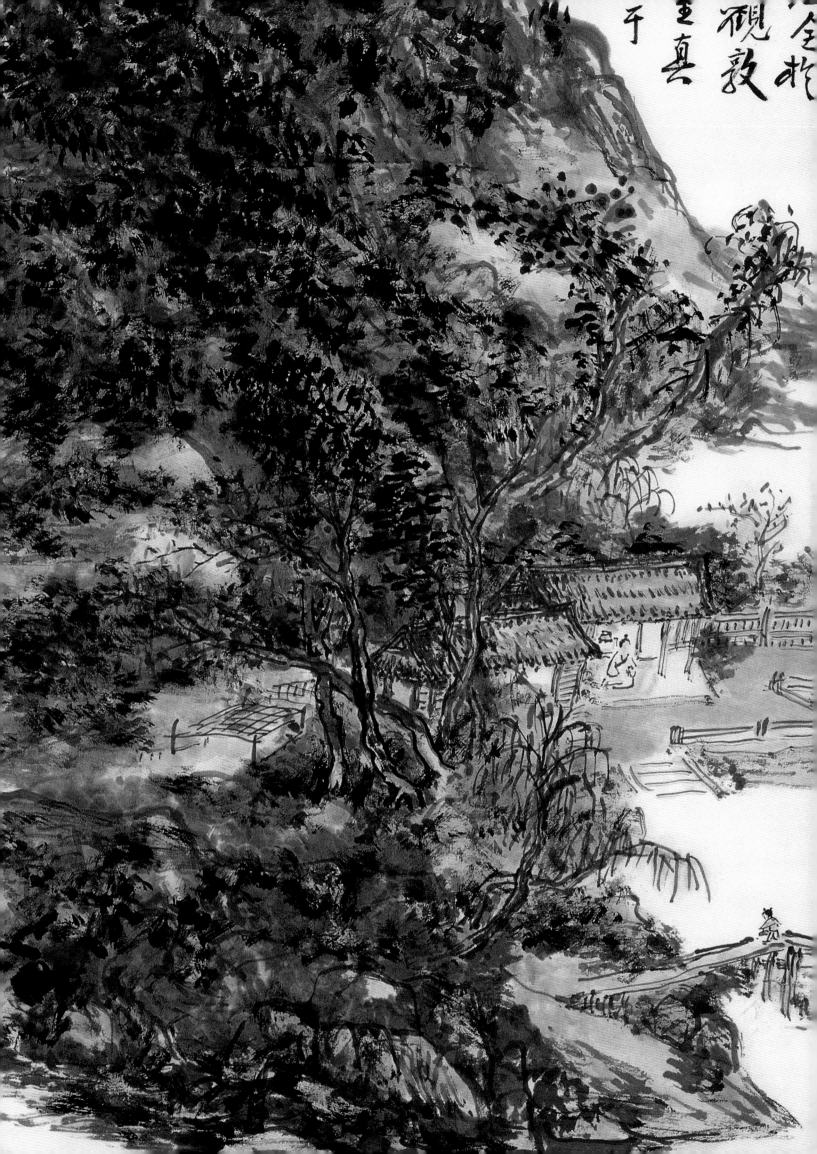

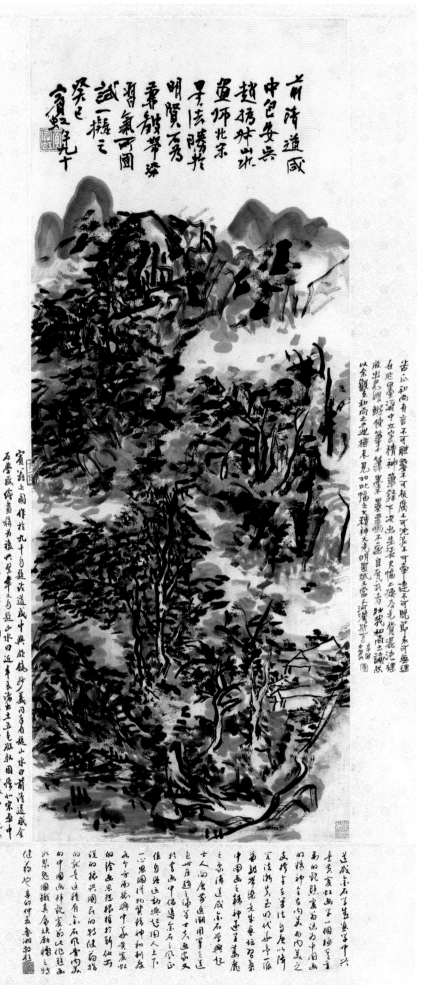

拟赵之谦笔法山水

画家在题记中提出了自己的观点："前清道咸中，包安吴、赵𫎰叔山水画师北宋墨法胜于明贤，不为兼皴带染习气所囿，试一拟之。"可见黄宾虹是反对兼皴带染习气的，他更欣赏赵之谦以金石书法入画的做法。此图中作者笔笔交代清楚，疏朗通脱。

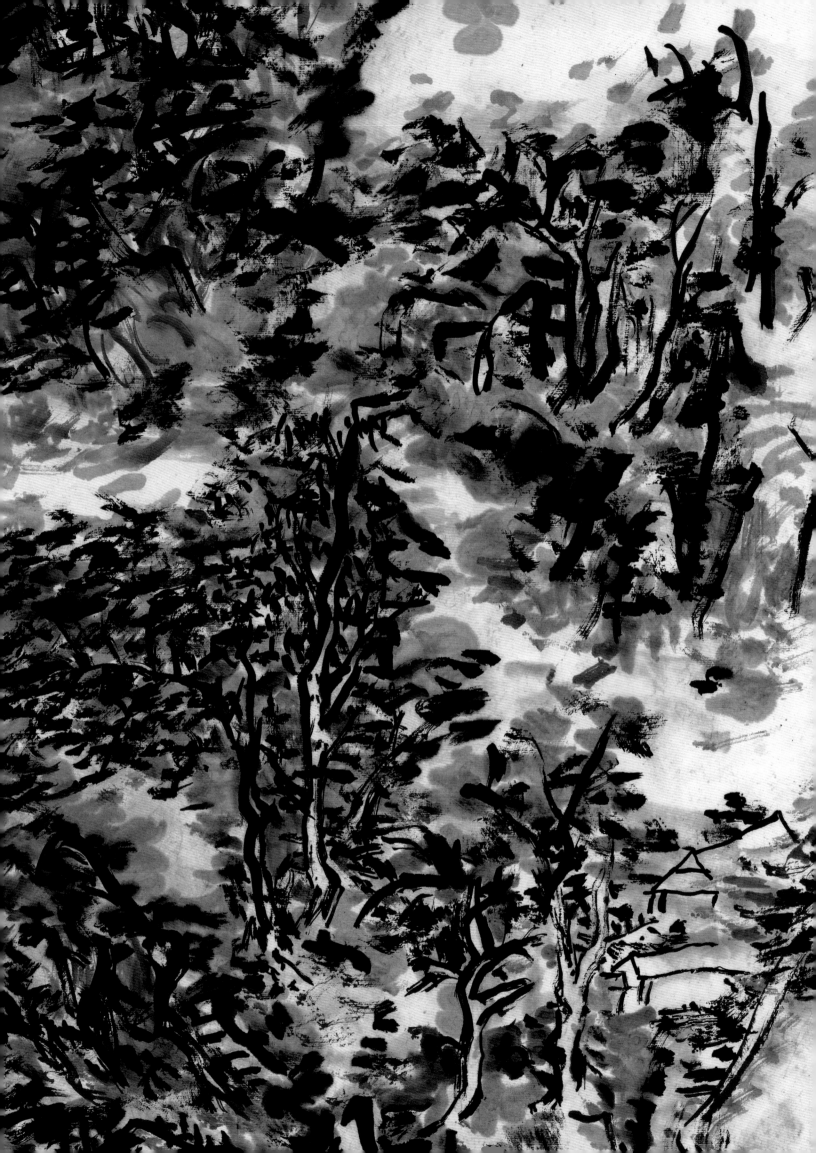

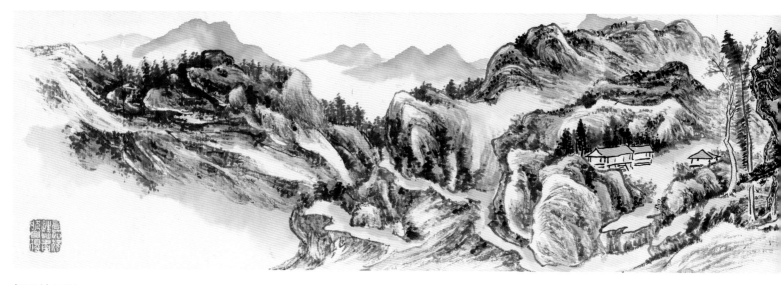

烟霞结屋图

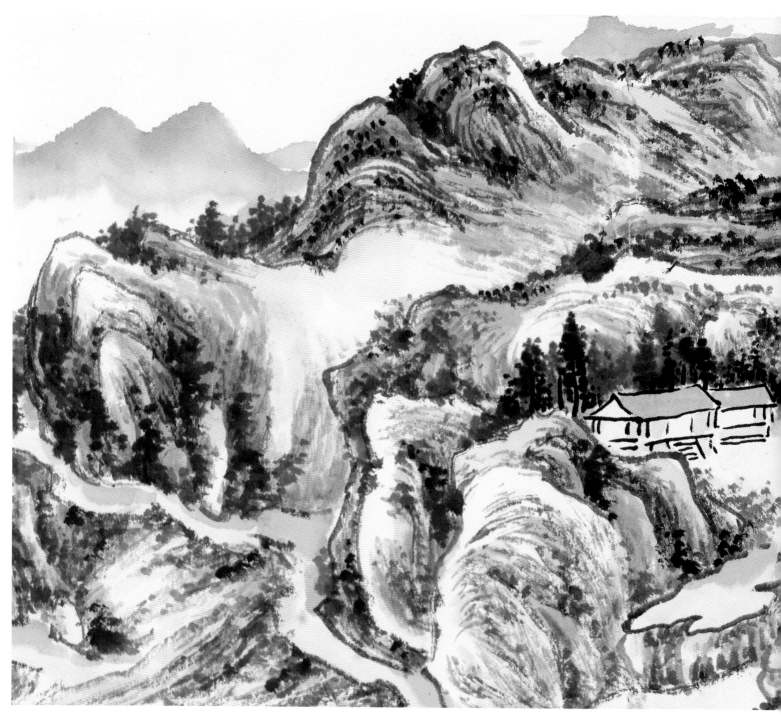

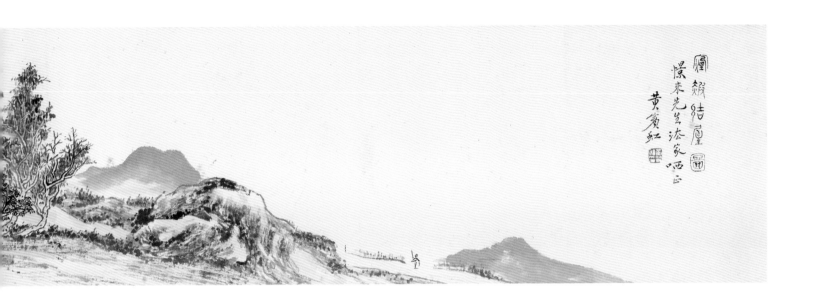

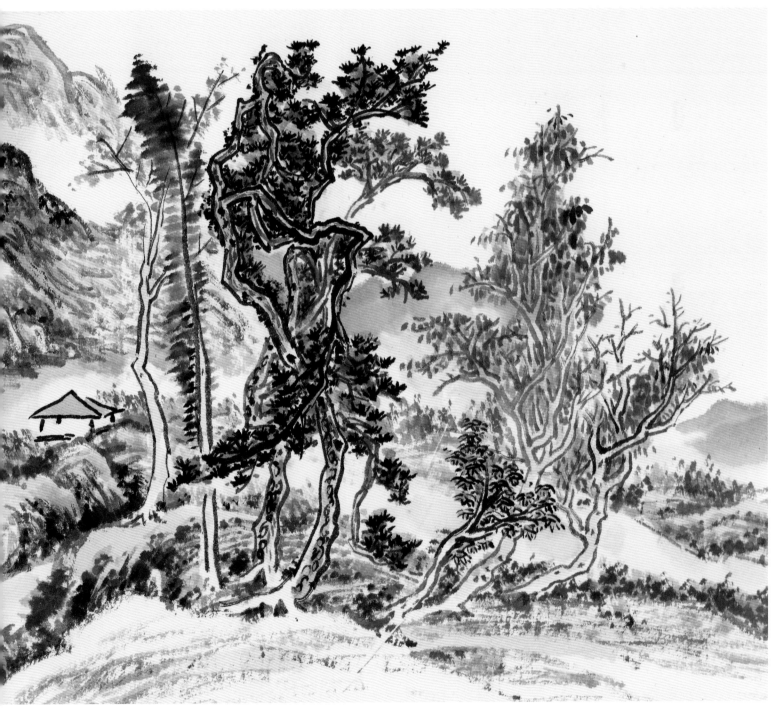

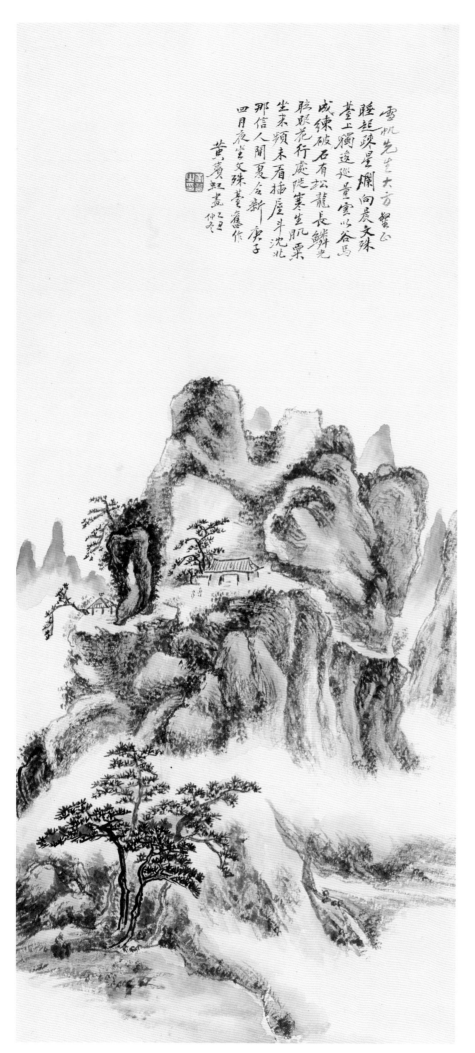

雪帆先生大方家正

睡起疎星欄向晨文殊
臺上獨逶迤暈以谷為
城練破石有松龍長鱗光
脱眼花行處隱寒生肌栗
坐未穎未看插屋斗沈北
那信人間夏令新庚子
四月夜坐文殊臺舊作

黃賓虹畫乙巳仲冬

文殊台

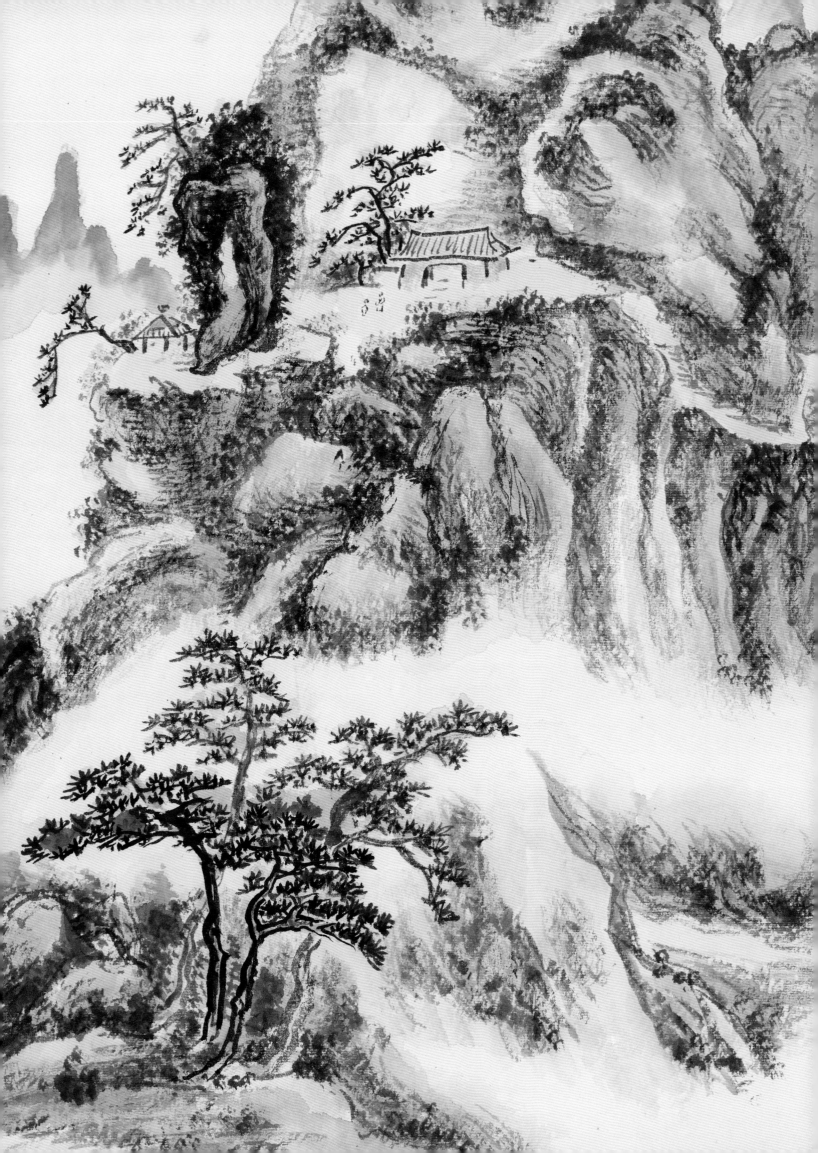

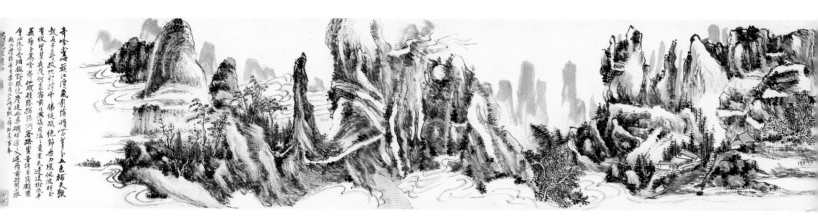

奇峰岚影

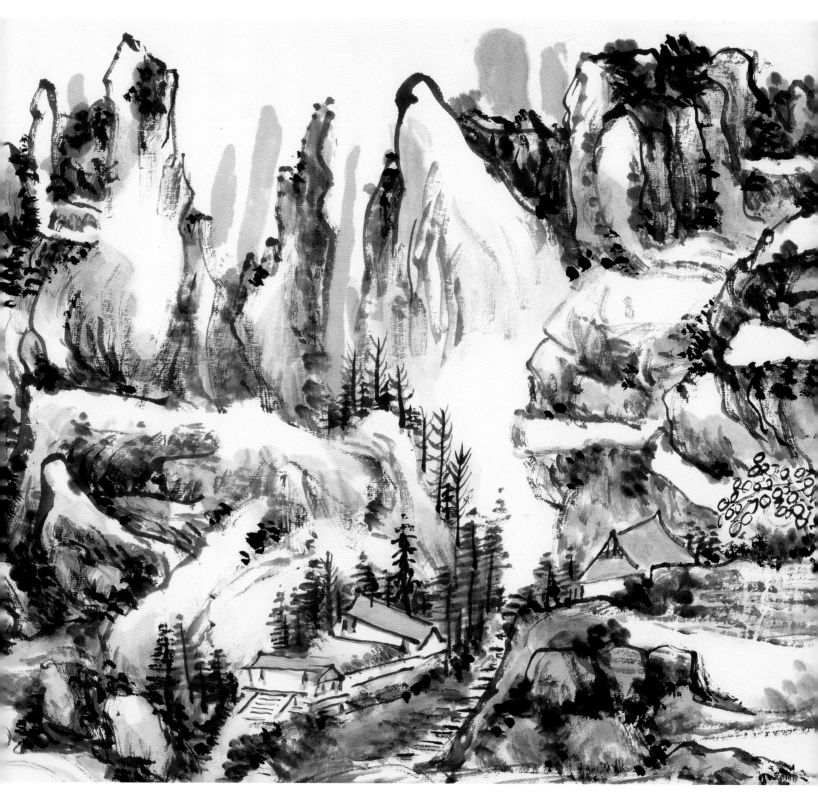

48

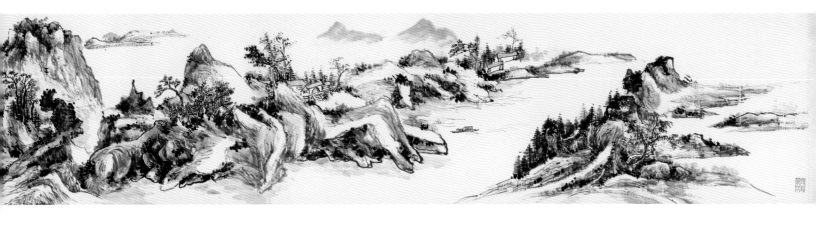

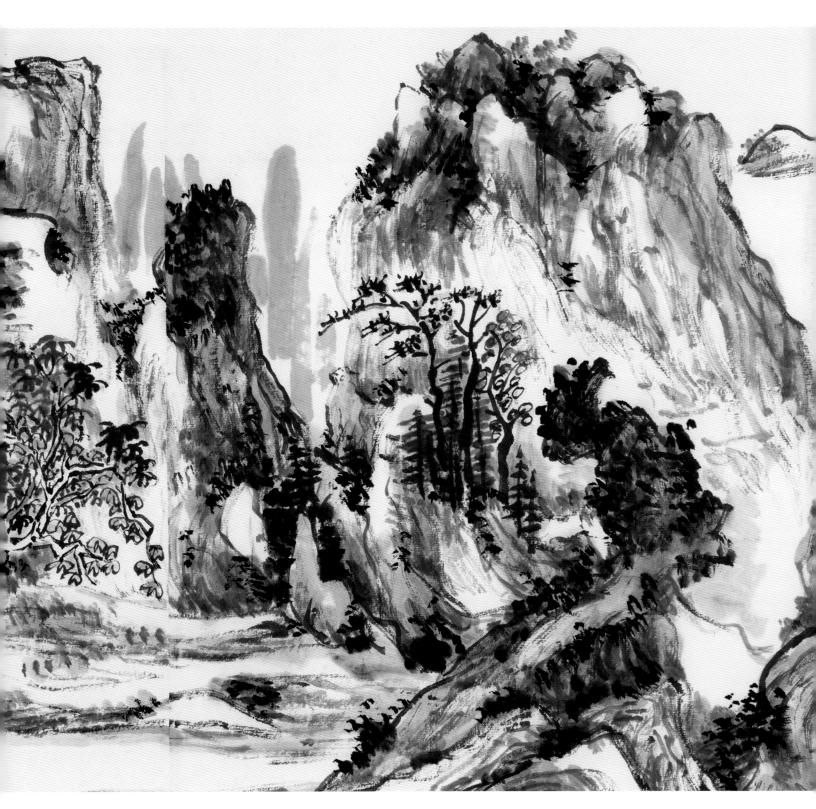

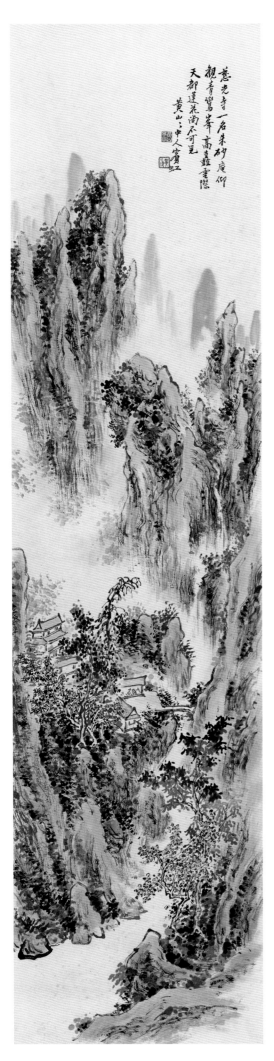

慈光寺一名朱砂庵仰
观青鸾峰高矗云际
天都莲花尚尺可见
黄山六中人宾虹

黄山慈光寺

　　此是白宾虹时期的作品。作品用色用墨比较淡
雅，山峰树木溪流楼阁都是实景，与黑宾虹时期有
明显不同。

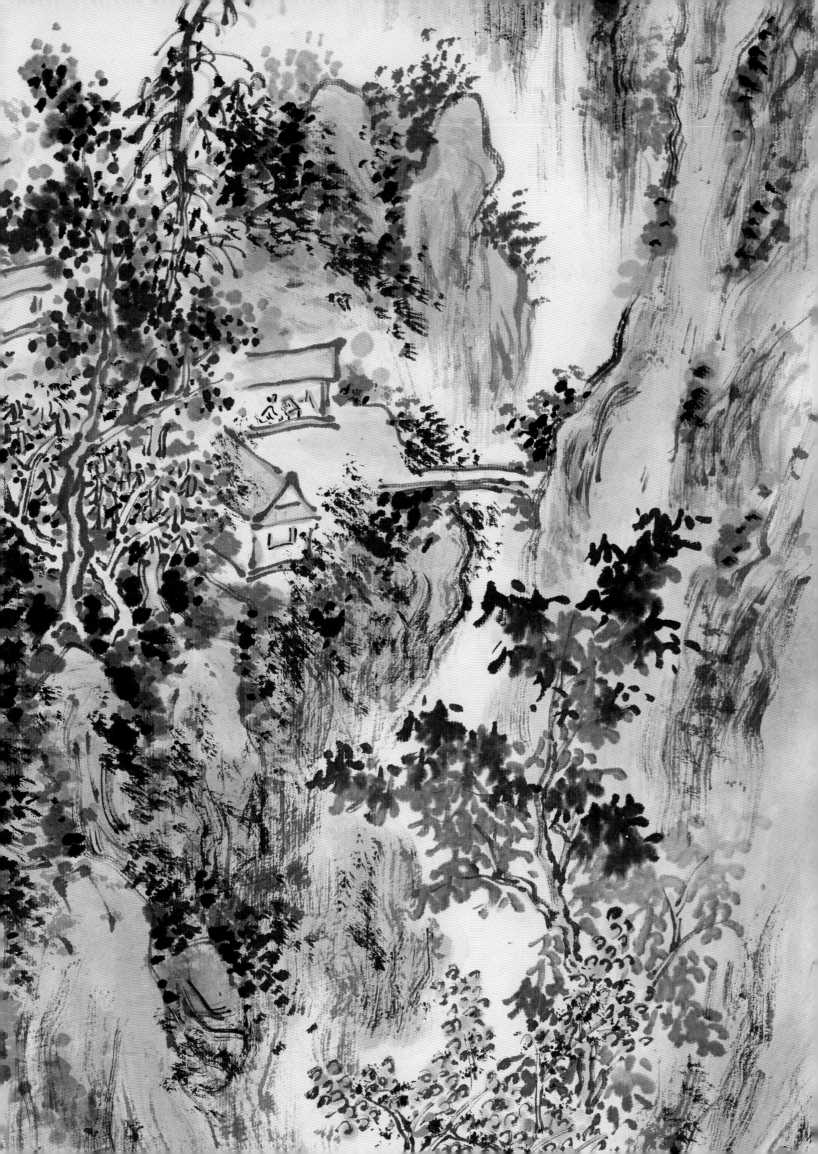

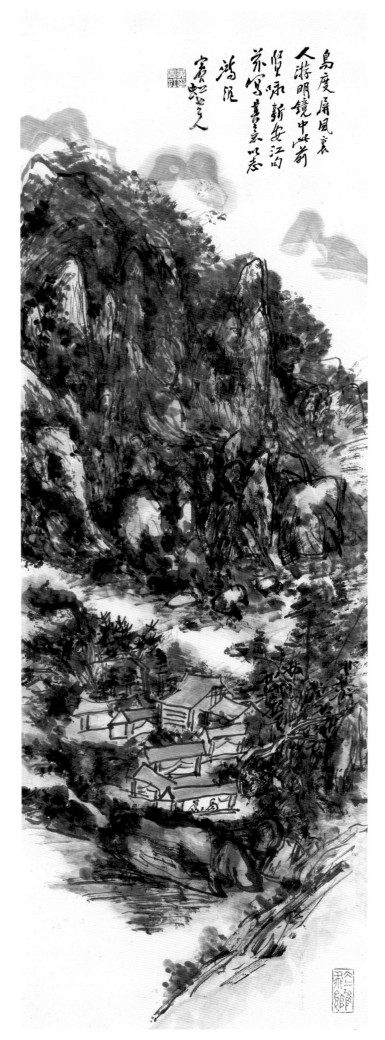

鸟度屏风里
人游明镜中此前
坚咏新安江句
苏写画意以志
鸿泥宾虹之□

新安江小景

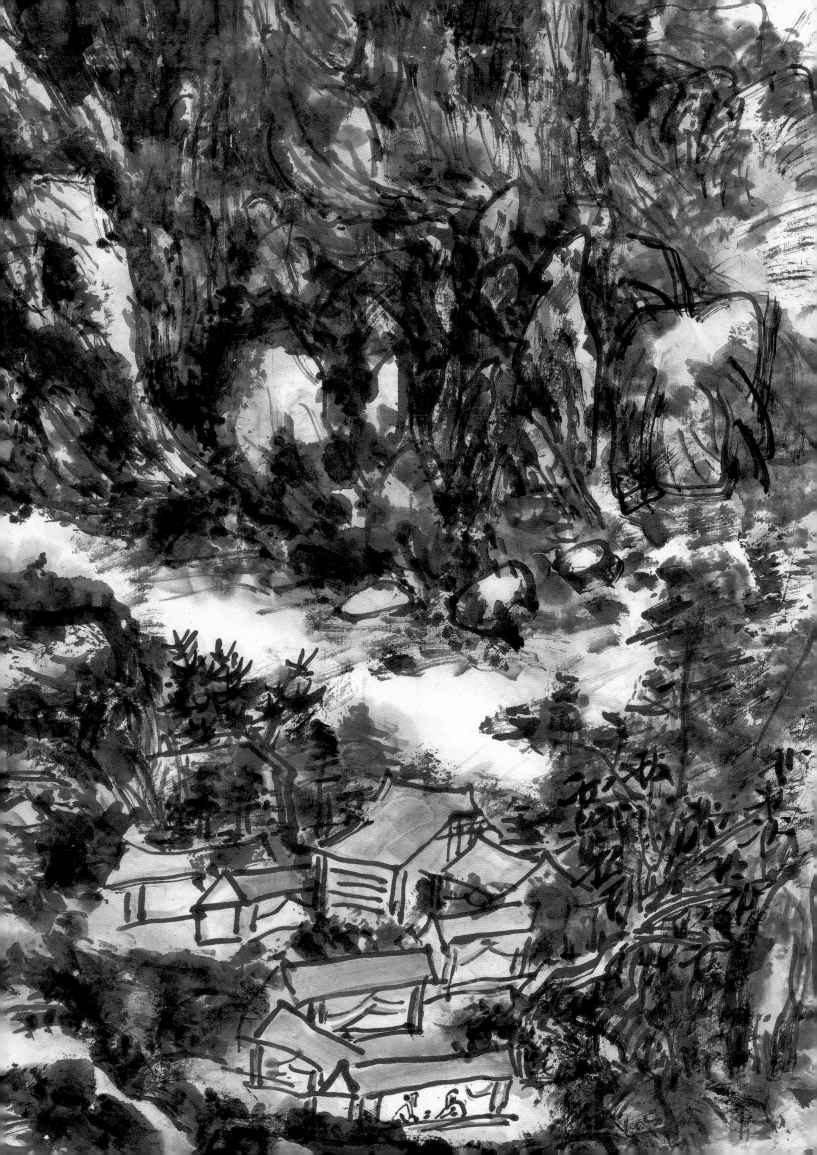

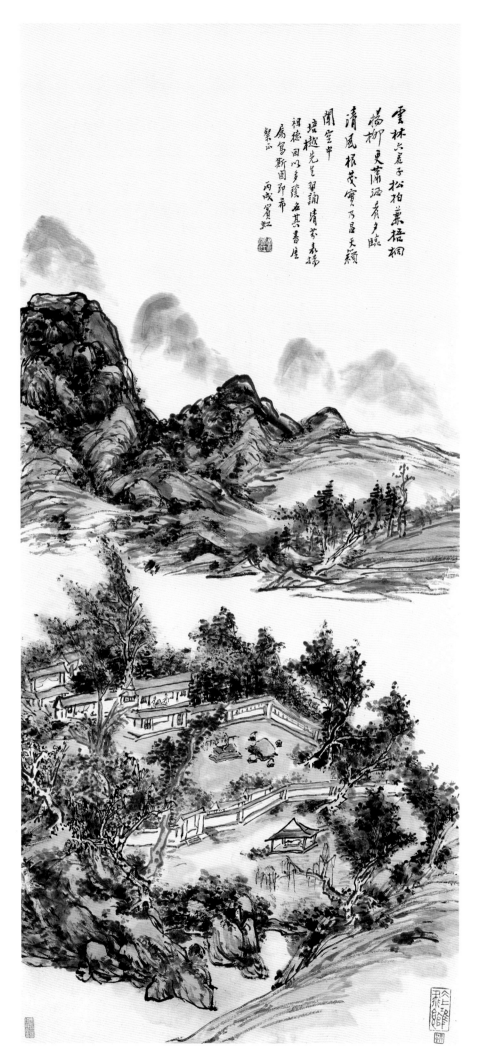

雲林六君子松柏兼梧桐

喬柳更蕭洒者夕陰

清風根茂實乃昌天籟

聞空中培趣先生繫詞清芬春陽

祖德回心多蔭在其書庭

屬寫斯圖即希

鑒正　丙戌賓虹

拟云林笔意

54

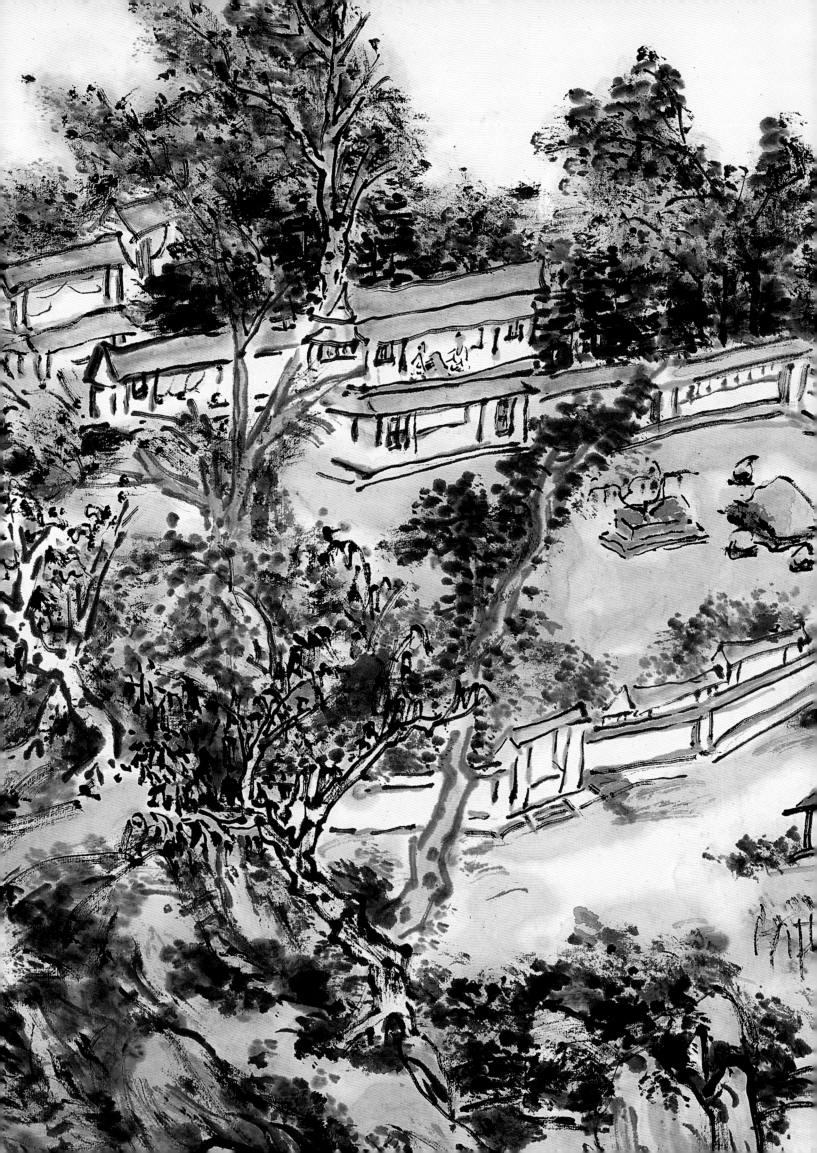

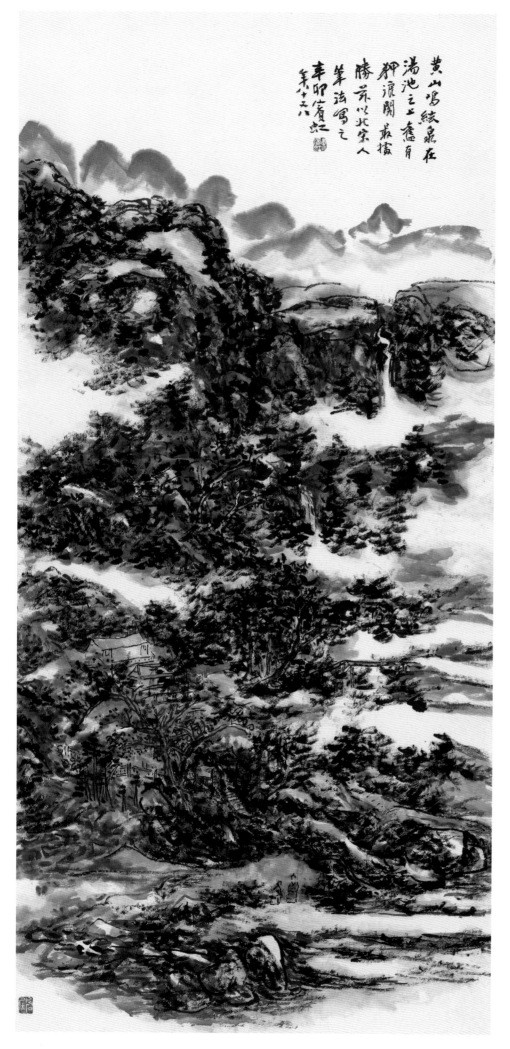

黄山鳴絃泉在
湯池之上盧有
御題開最據
勝芳以此宋人
筆法寫之
辛卯賓虹
年八十八

黄山泉声

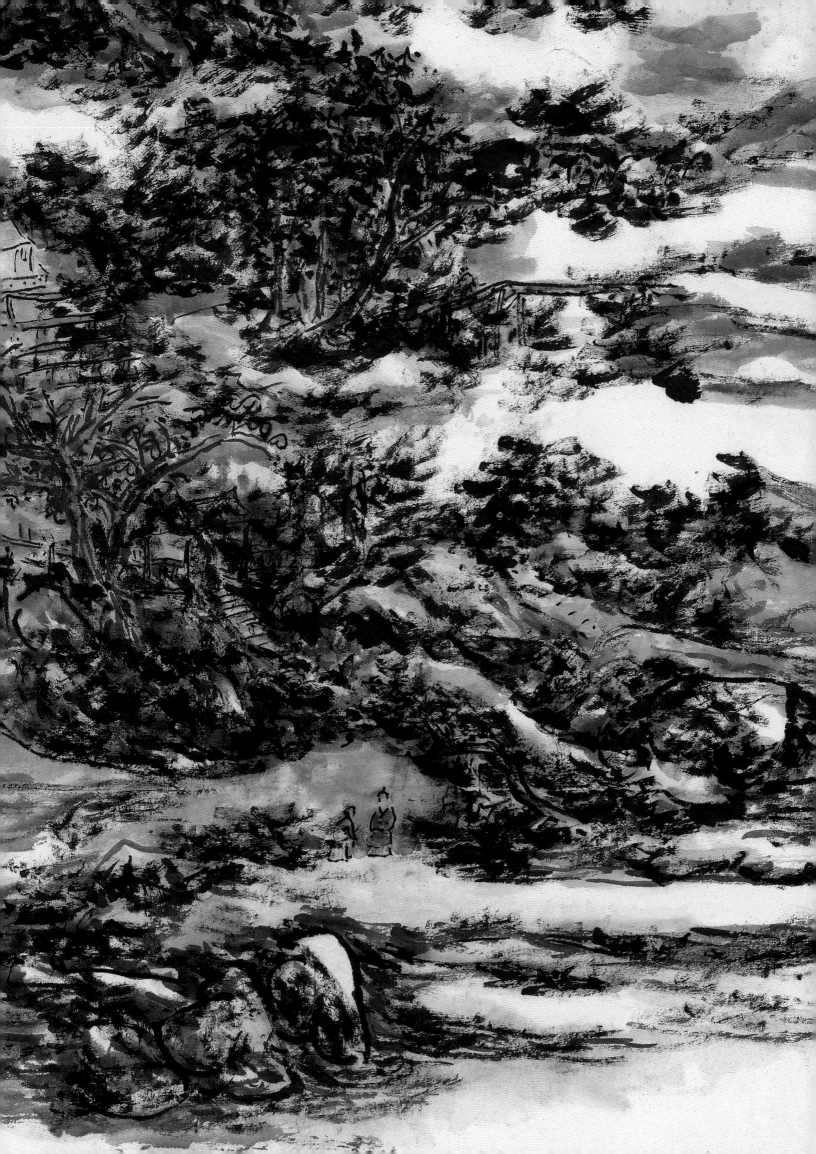

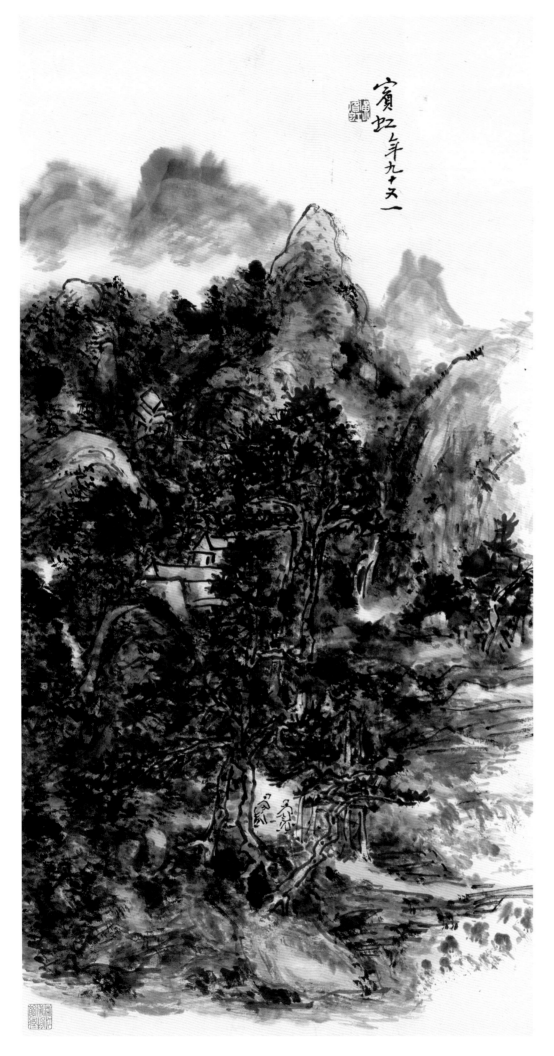

宾虹年九十又一

山泉图

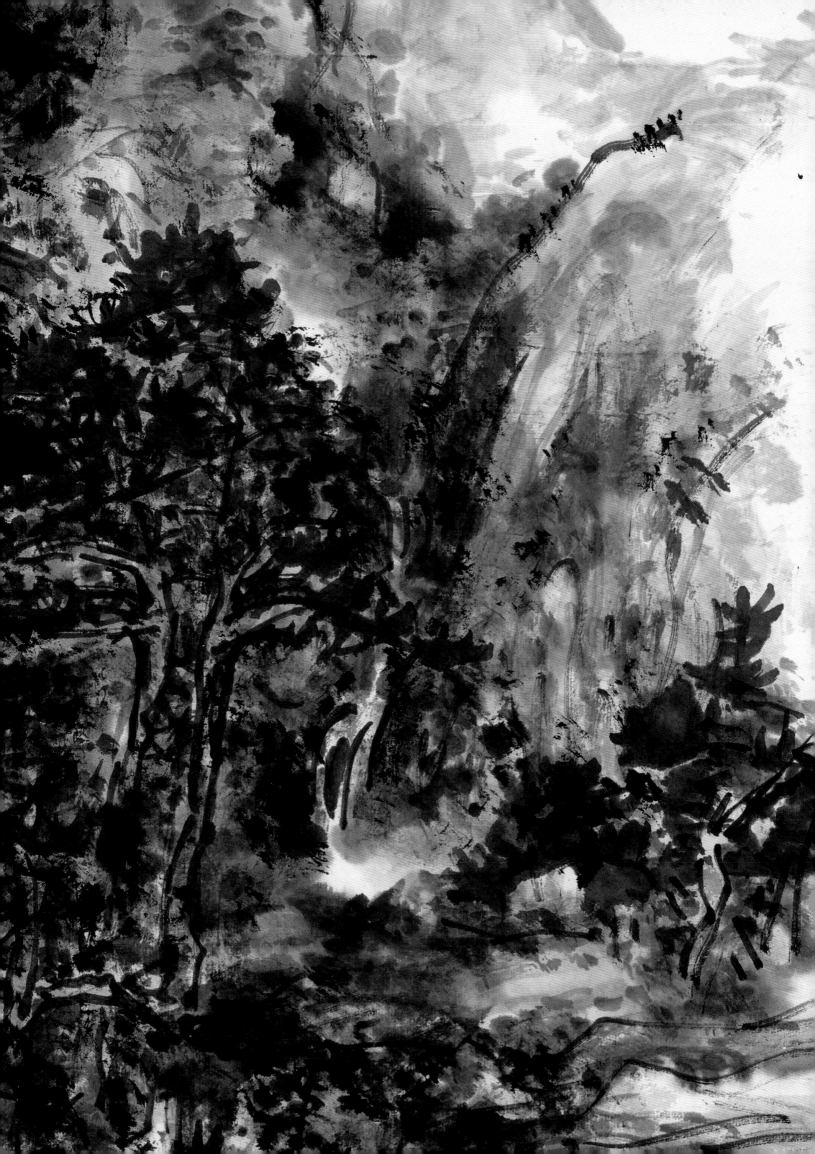

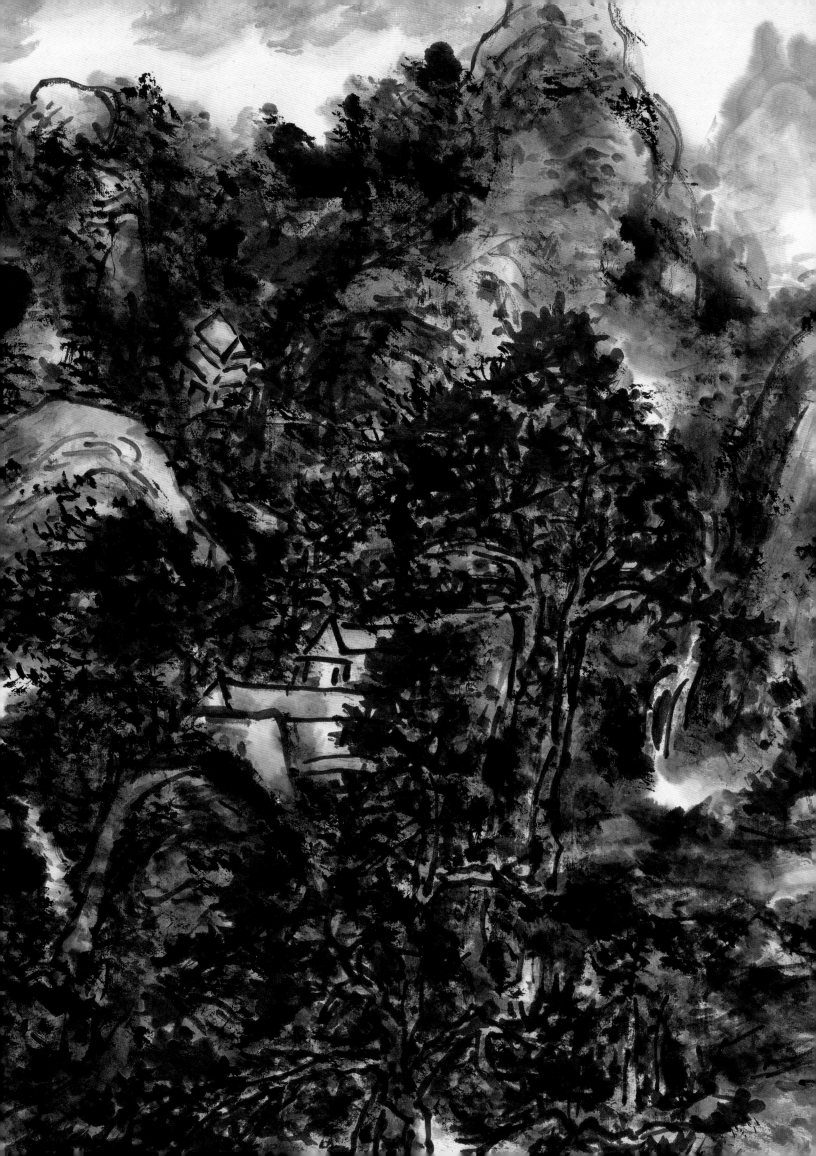

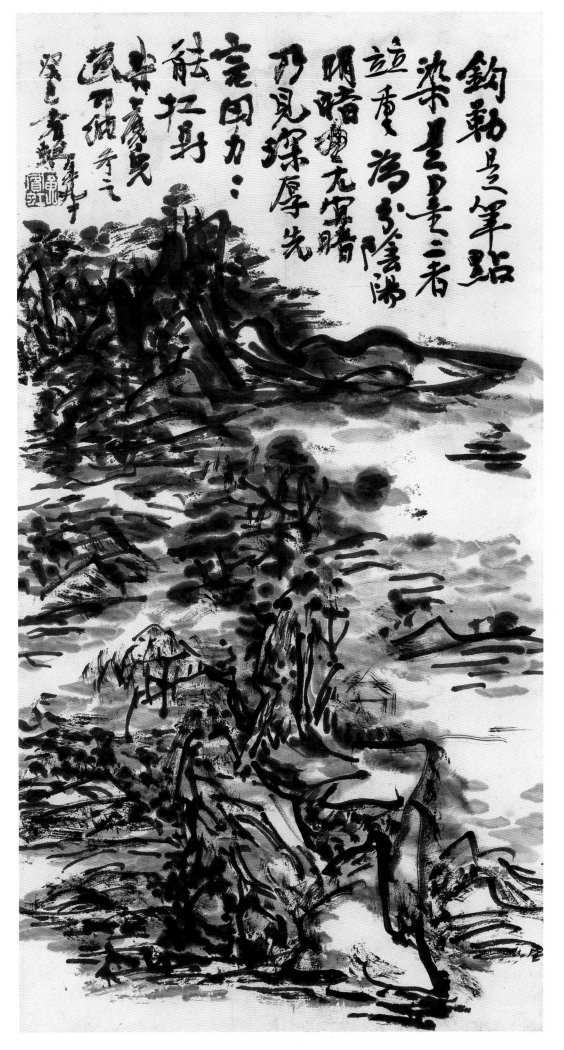

钩勒点染之笔与墨二者宜重为之阴阳明暗皆无空隙乃见深厚先完团力之能扛鼎力山中厚实成以细手之。宾虹年九十

疏云出岫图

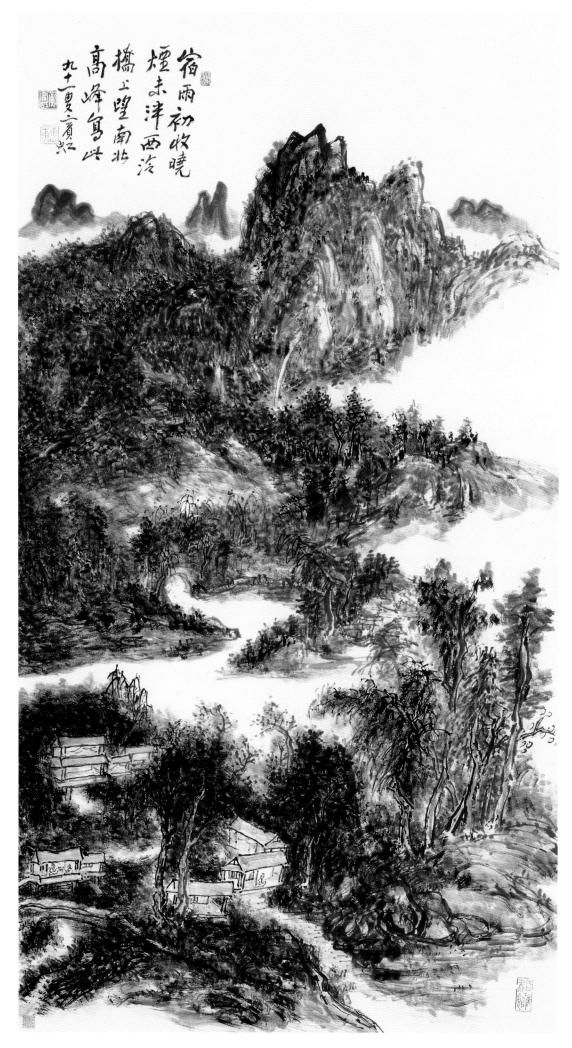

宿雨初收曉
煙未津西泠
橋上望南北
高峰島嶼
九十一叟賓虹

西泠宿雨

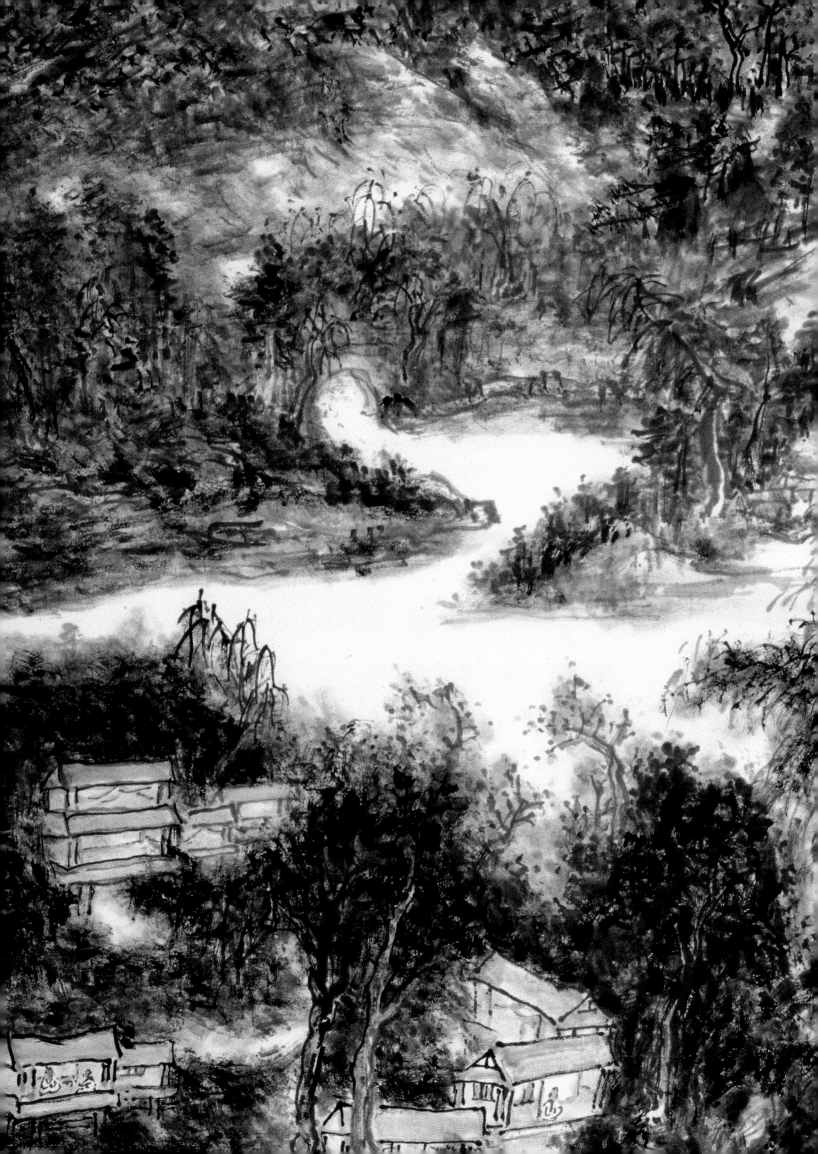

图书在版编目(CIP)数据

黄宾虹山水/上海书画出版社编.--上海:上海书画出
版社,2018.7
(朵云真赏苑·名画抉微)
ISBN 978-7-5479-1853-1

Ⅰ.①黄… Ⅱ.①上… Ⅲ.①山水画－国画技法Ⅳ.
①J212.26

中国版本图书馆CIP数据核字(2018)第160190号

朵云真赏苑·名画抉微

黄宾虹山水

本社 编

责任编辑	朱孔芬
审　　读	陈家红
技术编辑	钱勤毅
设计总监	王　峥
封面设计	方燕燕　周伊昳

出版发行	上海世纪出版集团 上海书画出版社
地址	上海市延安西路593号　200050
网址	www.ewen.co
	www.shshuhua.com
E-mail	shcpph@163.com
制版	上海文高文化发展有限公司
印刷	浙江海虹彩色印务有限公司
经销	各地新华书店
开本	635×965　1/8
印张	8
版次	2018年7月第1版　2018年7月第1次印刷
印数	0,001-3,300

书号	ISBN 978-7-5479-1853-1
定价	55.00元

若有印刷、装订质量问题,请与承印厂联系